미디어교육
[리부트
Reboot]

미디어교육 리부트Reboot

발행일	2020년 9월 23일		
지은이	박명호		
펴낸이	손형국		
펴낸곳	(주)북랩		
편집인	선일영	편집	정두철, 최승헌, 윤성아, 이예지, 최예원
디자인	이현수, 김민하, 한수희, 김윤주, 허지혜	제작	박기성, 황동현, 구성우, 권태련
마케팅	김회란, 박진관, 장은별		
출판등록	2004. 12. 1(제2012-000051호)		
주소	서울특별시 금천구 가산디지털 1로 168, 우림라이온스밸리 B동 B113~114호, C동 B101호		
홈페이지	www.book.co.kr		
전화번호	(02)2026-5777	팩스	(02)2026-5747

ISBN	979-11-6539-398-4 03600 (종이책)	979-11-6539-399-1 05600 (전자책)

이 도서의 국립중앙도서관 출판예정도서목록(CIP)은 서지정보유통지원시스템 홈페이지(http://seoji.nl.go.kr)와
국가자료공동목록시스템(http://www.nl.go.kr/kolisnet)에서 이용하실 수 있습니다.
(CIP제어번호: CIP2020039893)

(주)북랩 성공출판의 파트너

북랩 홈페이지와 패밀리 사이트에서 다양한 출판 솔루션을 만나 보세요!

홈페이지 book.co.kr • **블로그** blog.naver.com/essaybook • **출판문의** book@book.co.kr

미디어교육

[리부트]
Reboot

스마트폰과 유튜브를 활용한 창의적 스토리텔링 수업의 비밀

박 명 호 지음

북랩 book Lab

| 미디어교육을 리부트(재시동)하다 |

다시 미디어교육이 떠오른다.

코로나19로 인해서 미디어환경이 더 급속도로
변화하고 있다. 유튜브 플랫폼의 영향력이 점점
커지며 빛과 그림자 역시 동시에 짙어지는 상황이
고, 매초 엄청난 정보들이 온라인에서 업데이트된
다. 교육과 비즈니스 등 오프라인 세계가 점점 온
라인 세계로 들어가는 상황에서 가짜 뉴스 식별

에 대한 분별력이 요구되고, 미디어교육의 중요성은 점점 커지고 있다. 때마침 정부는 미디어교육을 더욱 강화하는 정책을 내세우고 있다. 미디어교육은 미디어를 활용하고 이해하는 것을 넘어서서 동시대를 이해하고 해석하는 살아 있는 교육이기에 더 소중하다.

지금 시대의 미디어교육은 그 의미적으로 확장되었다. 가장 유명한 미디어학자인 마샬 맥루언 Herbert Marshall McLuhan은 "미디어는 메시지다."라는 이야기를 통해서 매체의 편향성bias에 주목함으로써 미디어를 이해하는 새로운 방식을 제시했다. 하지만 지금의 미디어 교육가들은 맥루언이 살던 시대보다 더 복잡한 미디어 환경 속에 살고 있다. 단순히 비평적 관점만 제시하는 위치에 머물러서는 안 된다. 급변하는 미디어 환경 속에서 새로운

교육의 방식을 실험하고, 다가오는 미래를 준비할 수 있는 사람이어야 한다.

2020년, 코로나19로 인해서 일상과 사회구조와 교육의 풍경이 완전히 변했다. 언택트Untact의 시대가 도래했다. 4차 산업혁명의 시대가 한순간에 우리 코앞으로 다가온 듯한 느낌이다. 전염병이라는 변수가 찾아옴으로써 급변하는 시대를 맞이하고 있다. 모든 학교에서 오프라인 교육이 중단되고, 온라인 교육으로 대체하고 있다. 교사들은 새로운 환경에 적응하는 데에 매우 어려움을 겪고 있나. 교육의 질은 너무 떨어졌고, 교사와 학생 모두 방황하는 한 해였다. 언택트의 시대에 미디어교육은 '에듀테크edutech'를 활용하는 일로까지 확장되었다.

이 책은 동시대를 살아가는 현대인들이 변화하

는 시대를 이해하고, 또 교사·강사들의 온라인 수업을 돕기 위해 썼다. 학부모나 미디어 교사는 물론, 교육 기관에 종사하는 분들이라면 이 책을 통해 많은 도움을 얻을 수 있을 것이다.

책에는 기술적인 매뉴얼은 의도적으로 생략했는데, 그것은 유튜브 영상을 통해서 더 잘 배울 수 있기 때문이다. 필자가 운영하는 〈씨네쌤TV〉 유튜브 채널을 이 책과 함께 본다면 더 큰 유익을 얻을 수 있을 것이다.

부디 교육 기관들과 기획자가, 교사와 강사들이 협업해서 함께 위기를 돌파하고, 행복한 미디어 교육을 해나갈 수 있기를……:

| 차 례 |

[1부 **가정과 학교에서의 창의 미디어 수업**]

[2부 **나만의 온라인 콘텐츠 기획하기**]

 방구석 힐링 무비

3부

가정과 학교에서의
창의 미디어 수업

우리 가족 스마트 콘텐츠 만들기

미디어교육은 매우 폭넓은 개념이지만, 우리의 일상과 가장 가까운 곳에서 시작하는 것이 좋다. 스마트폰을 활용한 미디어교육이 아마도 이 시대에 가장 중요한 교육일 것이다. 스마트폰은 너무 익숙해서 가볍게 느껴질 수 있지만, 결코 그렇지 않다. 스마트폰은 우리에게 가장 가까운 미디어이면서도 그 안에 기술적, 사회적 의미가 가득 담겨 있기에 여전히 중요한 매체이기 때문이다.

지금 태어나는 아이들은 날 때부터 스마트폰을 손에 쥐고 살아간다. 그래서 그들을 '디지털 네이티브Digital native'라 부른다. 디지털 네이티브는 디지털 미디어와 금방 친해지고, 그것으로 놀고, 미디어로 표현하는 일에 익숙한 세대이다. 그들에 대해 학부모들의 염려가 많다. 스마트폰으로 아이들이 자신을 귀찮게 하지 않고 얌전하게 하는데에는 효과적이지만 중독성이 있기 때문이다. 스마트폰 게임이나 유튜브 영상에서 눈을 떼지 못하는 자녀들의 모습을 보면 당연히 걱정이 앞선다. 실제로 많은 미디어 연구자들은 너무 일찍 유아에게 스마트폰을 쥐여주는 일은 위험하다고 이야기한다. 그들은 아직 주체적으로 미디어를 활용할 능력이 없어서 더 중독에 빠지기 쉽게 때문이다.

그렇다고 해서 무조건 미디어 기기를 금지하는 것이 방법일까? 그것도 그리 현명해 보이지는 않는다. 스마트폰에는 부정적인 영향을 줄 수도 있지만, 반대로 긍정적인 가능성도 내재하고 있기 때문이다. 그래서 필자는 새로운 미디어 시대에 그것을 금지하는 것이 아니라, 지혜롭게 활용해서 창의성 교육과 연결 짓는 제안을 하고자 한다.

스마트폰은 중독성이 있는 도구이기도 하지만, 동시에 창작의 도구가 되기도 한다. 스마트폰 안에 있는 다양한 애플리케이션을 활용해서 창작 놀이를 한다면 배움의 즐거움이 회복되고, 가정 안에서 부모와 자녀가 더 즐겁게 소통할 수 있는 기회도 만들 수 있다. 물론 이 창작의 과정에서도 지나치게 결과물에 집착한다면 부작용이 날 수도 있다. 창작의 과정을 즐기고 아이와 함께 소통하는

것을 목적으로 활용하는 것이 중요하다.

4차 산업혁명 시대에 창의교육은 더 중요한 덕목으로 여겨지고 있다. 왜냐하면 암기하고 숫자 계산하는 일은 앞으로 로봇이 다 대신할 것이기 때문이다. 창의적으로 생각하고 협업하고, 비판적으로 사고하는 일이 앞으로는 인간에게 가장 필요한 자질이다. 그 부분은 로봇이 대체할 수 없기 때문이다. 어느 미래학자가 이야기했듯이 어쩌면 지금 우리가 학교에서 배우는 것들의 대부분은 미래에 전혀 쓸모없을지도 모른다. 4차 산업의 시대는 삶의 패러다임을 완전히 바꾸어놓기 때문이다. 인간만이 가지고 있는 인간성과 창의성 등이 미래를 준비하는 가장 큰 자산이 될 것이다. 인간과 로봇의 관계를 설명하는 흥미로운 말이 있다.

"인간에게 어려운 것은 로봇에게 쉽고, 인간에게 쉬운 것은
로봇에게 어렵다."

이를 '모라벡의 역설Moravec's Paradox'이라고 한다.
이 짧은 문장은 미래를 준비하는 우리에게 큰 통
찰을 준다. 로봇은 복잡한 알고리즘으로 설계할
수록 더 똑똑해지고, 인간이 도저히 따라갈 수 없
을 만큼 진화할지 모른다. 그럼에도 불구하고, 가
장 인간적이고 인간이 본능적으로 할 수 있는 것
들은 로봇은 절대 흉내 내지 못한다. 그래서 우리
의 교육 방향이 많이 변했으면 좋겠다. 단순히 성
적을 올리기 위해서 흥미를 배제하고 진행하는
공부가 아니라, 정말 배움의 즐거움을 느낄 수 있
는 교실의 모습, 가정의 모습으로 패러다임의 전
환이 일어났으면 좋겠다. 단순히 지식을 암기하는

공부가 아니라, 마음껏 실험하고, 창조하고, 놀이의 형태를 띠는 배움의 교실이 많아지면 좋겠다.

그렇다면 어떻게 창의력을 키울 수 있을까? 일반적인 공교육 안에서는 해결하기가 쉽지 않다. 물론 요즘의 교육 방식이 이전보다 훨씬 좋아지기는 했으나 여전히 관습적인 평가 방식이 남아 있어서 아이들에게 잠재되어 있는 창의성을 깨우는 데에는 부족한 부분이 많다. 그래서 학교에는 협업할 수 있는 외부 교사가 필요하다. 미디어교사나 예술교사와 같은 이들이 협업을 한다면 학교에서 더욱 미래지향적이고 창의적인 교육을 할 수 있다고 생각한다.

미디어교사나 예술교사는 동시대의 미디어 환경과 예술을 활용해서 수업을 진행하기에 훨씬 더 살아 있고 활기 넘치는 수업을 진행할 수 있

다. 게다가 유튜브의 시대는 미디어 수업의 가능성을 더욱 무한하게 열어놓았다. 유튜브는 'you'와 'tube'의 합성어로 모든 세대가 개인 채널을 가지고, 자신의 이야기를 자유롭게 할 수 있는 시대를 열었다. 어린이든, 청소년이든, 노인이든 사회에서 약자로 여겨지던 세대들에게 유튜브는 평등한 구조를 가져다주었다. 누구나 스마트폰만 손에 들고 있으면 자신의 이야기를 세상에 들려줄 콘텐츠를 만들 수 있게 되었다. 특히나 언택트의 시대에 교육분야에서 콘텐츠 제작과 유튜브 활용이 더 확대되었다. 다양한 전문가들이 자신의 콘텐츠를 공유함으로써 이전보다 유튜브의 교육적 활용 비중이 점점 더 커지고 있다.

이런 시대에 스마트폰을 활용한 콘텐츠 제작 교육은 더 중요해졌다. 그래서 1장에서는 스마트폰

을 활용한 창의 콘텐츠 제작에 대한 방법을 공유한 것이다. 이것은 미디어 강사를 희망하는 사람들뿐 아니라, 가정 안에서 부모와 자녀가 함께 적용하는 일도 가능하다. 언택트의 시대에 가정 안에서의 교육은 비중이 더 커지게 되었다. 아이들이 학교보다 집에서 보내는 시간이 더 많아졌기 때문이다. 그래서 가족이 함께 미디어 콘텐츠를 만드는 일은 소중하다. 부모가 자녀에게 공부를 시키는 일방적인 관계가 아니라, 부모와 자녀가 함께 소통하고 창조하는 활동을 하게 되기 때문이다. 아이들도 부모님과 함께 만든 미디어 콘텐츠가 평생 기억에 남을 것이고, 자신이 출연한 방송을 그 어떤 인기 방송 프로그램보다 재미있게 볼 것이다.

가. 스마트 라디오 만들기

가족이 함께 만들 수 있는 미디어 콘텐츠로써 '가족 라디오' 만들기는 어떨까? 영상 콘텐츠도 좋지만, 종종 얼굴을 노출하는 것을 꺼리고 부담스러워하는 아이를 많이 보았다. 그래서 처음 가족 콘텐츠를 만드는 분들에게는 오디오 콘텐츠를 만들어보는 것을 추천하는 편이다. 요즘에 팟 캐스트라고 하는 것이 영향력 있는 플랫폼 중의 하나인데, 쉽게 생각하면 '라디오'라고 생각하면 되겠다. 얼굴 노출이 안 되기 때문에 훨씬 더 마음도 편하고, 자유롭게 이야기를 끌어낼 수 있는 장점이 있다. 스마트폰을 활용해서 누구나 쉽게 오디오 방송을 만들 수 있다.

우리 가족 '오디오 콘텐츠' 만들기	
활용 앱	키네마스터Kinemaster, 팟티Podty
활용 장비	스마트폰, 스마트폰 마이크, 스마트폰 삼각대
방송 내용	부모와 자녀의 대화, 책 리뷰, 영화 감상 등의 내용으로 오디오 방송을 만들 수 있다.
특징	얼굴 노출이 안 되기 때문에 훨씬 자연스럽게 이야기를 끌어낼 수 있다.
참고자료 영상	유튜브채널 - 씨네썸TV

나. 스톱모션 만들기

두 번째로 가족이 함께 만들 수 있는 콘텐츠로 스톱모션이 있다. 스톱모션은 아주 어린 유아도 가능한 활동이라 좋다. 아이들은 애니메이션을 보는 것에 익숙하기 때문에 스톱모션에 흥미를 갖고, 또 그것이 촉각성을 자극시키기 때문에 뇌 발달에도 큰 도움이 된다. 또 이야기를 만드는 과정에서 상상력도 활성화된다. 필자는 다양한 아이들과 스톱모션 제작 수업을 진행했는데, 항상 반응이 좋았다.

스톱모션 영상 만들기	
활용 앱	모션 스톱 Motion Stop
활용 소품	스마트폰 삼각대, 장난감, 컬러 점토
방송 내용	점토로 캐릭터를 만들어도 되고, 집에 있는 장난감이나 인형을 활용해서 애니메이션을 만든다.
특 징	모든 아이는 이야기를 만드는 것을 좋아하기에 어린 유아도 쉽게 경험할 수 있다.
참고자료 영상	유튜브채널 - 셀프 어쿠스틱

다. 가족 유튜브 방송 만들기

세 번째로 가장 난도가 높은 유튜브 방송 만들기에 도전해보면 좋다. 주의할 점은 수익 창출을 목적으로 지나치게 아이에게 과도한 촬영을 진행하는 것은 안 된다는 점이다. 그렇게 무리하게 촬영하면 오히려 자녀와의 관계가 깨질 수 있다. 자녀와 함께 소통하고 놀이하는 마음으로 진행하는 것이 중요하다. 과정이 재미있어야 더 다양한 소재로 방송을 할 수 있고 창의력도 향상된다.

유튜브 방송 만들기	
활용 앱	키네마스터Kinemaster/프리미어러쉬
활용 장비	스마트폰 마이크, 스마트폰 삼각대
방송 내용	과학 실험, 먹방, 노래(커버송), 책 리뷰, 영화 감상, 리버스 영상 등의 내용으로 유튜브 방송을 만들 수 있다.
특징	촬영 공간을 자녀와 함께 꾸미면 결과물이 더 좋게 나온다.
참고자료 영상	유튜브채널 - 씨네썸TV

유튜브 방송은 앞의 두 콘텐츠에 비해서 준비가 더 필요하고, 또 편집 시간도 오래 걸린다. 그래서 4학년 이상의 자녀와 함께 하는 것이 좋다. 함께 즐겁게 할 수 있는 소재를 정해서 방송을 만드는 것이 좋겠다.

라. 가족 콘텐츠로 미디어 능력 키우기

이렇게 가족 미디어 콘텐츠를 만드는 것은 창의력을 키울 뿐 아니라, 미디어 능력을 향상하는 효과를 가져온다. 미디어 리터러시 능력이라고 하는 것은 미디어 읽기 능력뿐 아니라, 미디어 활용 능력을 포함한다. 그리고 디지털 시대를 살아가는 데 있어서 미디어 활용 능력은 중요해진다. 자신의 이야기를 미디어를 통해서 표현하는 능력은 스스로에게 성취감을 안겨다 주어 자아존중감이 향상될 수 있다. 그리고 자기표현 능력도 좋아진다.

미디어 도구가 잘못 사용하면 중독의 도구가 될 수 있지만, 이렇게 가족과 함께 창작의 도구로 활용한다면 무한한 교육적 가능성을 가지고 있

는 것이다. 필자는 오랜 시간 다양한 기관과 함께 미디어교육 강사로 활동하면서 이를 경험했다. 콘텐츠 제작을 통해서 자녀들이 부모와 함께 대화할 수 있는 기회를 갖게 되고, 또 창작 활동을 통해서 아이들은 다른 활동에서는 얻지 못하는 엄청난 성취감을 느낀다.

인간에게 창작 욕구는 매우 본능적이다. 그런데 성장해가면서 훈육과 학습을 통해서 그 타오르는 창의성을 잃어가고 본능을 억누른 채 나이를 먹어가는 것이다. 안타까운 일이다. 하지만 유튜브 콘텐츠 제작 활동은 그 창작 욕구를 다시 깨우게 된다. 그것을 어른이 될 때까지 유지한다면 4차 산업혁명 시대의 가장 필요한 인재로 성장할 수 있을 것이다. 게다가 언택트의 시대에 부모와 자녀가 함께 많은 시간을 보내게 되었는데, 이런

콘텐츠 제작 활동은 가족 안의 소통에 큰 도움을 줄 것이다.

그리고 창작을 넘어서서 부모와 자녀가 좋아하는 유튜브 채널을 함께 보면서 다양한 이야기를 나누는 시간을 자주 갖는 일도 중요하다. 자녀의 유튜브 시청을 반대하지만 말고, 함께 자녀가 좋아하는 콘텐츠를 보면서 좋은 이유와 해로운 점은 없는지 대화를 나눌 수 있는 시간을 갖는다면, 그 현장이야말로 그 어떤 미디어 박사가 진행하는 미디어교육보다 더 의미 있는 미디어 수업일 것이다.

창의력을 깨우는 미디어 수업 현장 이야기

1. 난독증을 가진 미술 천재 이야기 '지상의 별처럼'

　모든 아이는 기본적으로 예술가의 자질을 타고 난다. 유아기부터 아이들은 스토리를 만들고 손으로 무언가를 창조하는 것을 놀이로 여긴다. 그러한 성향은 초등기까지도 이어지고 청소년기에 이르러서 조금씩 퇴화한다. 그런 점에서 유아기나 초등학생 때의 예술 교육은 가장 적절한 시기이

다. 그렇기에 영화 예술 수업이 초등학교에서 그토록 폭발적인 반응을 보이는 것은 인간의 성장주기 면에서 자연스러운 일이다. 그러나 그 예술 교육이 잘못된 방향으로 이루어지면 가장 행복해야 할 예술수업이 아이들에게 지옥과 같은 시간이 될 수도 있다. 인도 영화 〈지상의 별처럼〉은 교육이 잘못된 방향으로 이루어질 때 천재적인 재능이 있는 아이가 어떻게 망가질 수 있는지를 잘 보여준다.

이 영화는 난독증이라고 하는 증상을 가지고 있지만, 미술 천재인 6살 이샨을 그린 이야기이다. 이샨은 그림을 너무 사랑하지만, 글자를 못 읽는 이유 때문에 학교 공부가 재미없다. 학교는 예술적인 재능이 있는 이샨을 전혀 이해하지 못한다. 대표적인 에피소드로 국어 시간에 선생님이 책을

읽으라고 하자 이샨은 한참을 머뭇거리다가 "글자들이 춤을 추고 있어요."라고 대답을 해서 웃음거리가 된다.

이샨을 가장 잘 보여주는 건 수학 시험을 치는 장면이다. 1번 문제가 3×9이다. 그런데 그 문제를 보고 이샨은 우주의 행성을 떠올리며 3이라고 쓰인 행성과 9라고 쓰인 행성이 대결을 하는 상상의 나래를 펼친 끝에 3 행성이 이겼다며, 결국 답안지에 3이라고 쓰고 혼자서 매우 뿌듯해한다. 한 시간 내내 그는 상상 놀이를 하고, 고작 한 문제를 풀었다. 이샨은 숫자 두 개로 스토리텔링을 하는 뛰어난 능력을 보였음에도 그런 능력은 시험 안에 전혀 포함되지 않는다. 이샨은 다른 아이들이 공통적으로 받는 일반적인 학습 방식을 전혀 따라가지 못한다. 글자는 삐뚤빼뚤하게 쓰고, 게

다가 알파벳을 뒤집어쓰기 일쑤이다. 그러니 학교에서는 문제아로 낙인찍힌 지 오래다. 그는 수업 시간에 전혀 집중하지 못하고, 혼자 창밖을 바라보며 출렁이는 물웅덩이라든지, 둥지 안의 새들을 바라보는 데 집중을 하다가 선생님에게 혼난다. 이샨이 유일하게 좋아하는 게 있는데 바로 그림을 그리는 것이다. 하지만 기본적인 학습 능력이 떨어지니 아무도 이 아이가 그림 그리는 것을 좋아하는 것에 주목해주지 않는다. 장점보다 단점에 더 주목하는 것이다. 사실 이샨이 하는 행동들은 예술 교육가들이 항상 중요하게 생각하는 덕목들을 이미 실천하고 있다. 예술 교육의 기본이 일상을 관찰하고, 그 안에서 새로움을 발견하는 일인데 이샨은 일상을 관찰하며 항상 놀라움을 느끼는 예술 감수성이 매우 뛰어난 것이다. 그러나 안

타깝게도 그 아이의 처지는 마치 새장에 갇힌 새와 같다.

그러던 어느 날, 그 학교에 새로운 임시 미술 선생님이 오게 된다. 미술 선생님 역할은 한국에서 더 유명한 작품인 〈세 얼간이〉[1]의 주인공인 아미르 칸이 맡는다. 그는 오자마자 광대의 복장으로 피리를 불며 등장을 하고, 또 음악을 크게 틀고 아이들과 함께 춤을 추는 독특한 교사이다. 모든 아이들이 그런 괴짜 선생님을 좋아하는데, 이샨만은 웃지도 않고, 그 즐거움에 동참하지 않는다. 그림을 그리는 시간인데도, 이샨은 아무것도 그리지 않는다. 그렇게 그림을 좋아하던 아이가 그동안 엄격한 미술 선생님들 때문에 오히려 미술

1 2011년 국내 개봉, 인도 영화

을 더 싫어하게 된 것이다. 그런 이샨을 보고 새로 온 미술 선생님은 다그치지 않는다. 오히려 이렇게 말한다. "영감을 기다리는 거야? 서두를 필요 없어." 라고. 그리고 수많은 위대한 예술가와 과학자 중에 난독증을 가진 사람들이 많았음을 이야기해줌으로써 이샨이 스스로를 이상하게 여기는 편견을 깨도록 돕는다.

영화에서 가장 흥미롭고 감동적인 장면은 미술 선생님이 이샨에게 글자를 가르쳐주는 장면이다. 글자를 촉각성과 함께 연결해서 이해하도록 한다. 모래 위에 글씨를 쓰게 한다든지 팔뚝에 글자를 쓰게 한다든지, 다양한 색깔로 그림을 그리듯 글자를 쓰게 하면서 촉각성과 함께 글자를 가르친다. 이러한 교육 방식은 매우 창의적이다. 문자 교육을 예술체험 속에 녹여내는 것이다. 그리고 또

이샨과 함께 반 고흐의 그림들을 한참을 바라보고 자유롭게 토론하는 시간을 갖기도 한다. 이러한 교육 방식은 그동안의 학교의 주입식 교육과는 완전히 대비되는 것이다. 이샨은 미술 선생님 덕에 다시 그림을 그리기 시작하게 되고, 또 글자도 읽을 수 있게 된다. 뿐만 아니라 삶의 생기도 살아나고, 잠들어 있던 예술적 재능도 다시 점점 더 꽃을 피우게 된다.

많은 예술 교육 논문에서는 학자들의 이야기를 통해서 예술 교육의 의미를 논하는데, 필자는 조금 독특한 방식을 택했다. 영화 속 이야기를 통해서 예술 교육의 의미를 고민해보는 것이다. 이러한 논의 전개 방식에 문제를 제기할 수도 있겠지만, 종종 좋은 영화 한 편이 몇 권의 책이나 논문보다도 더 유의미할 때가 있다. 영화 〈지상의 별처

럼〉은 예술 교육을 논함에 있어서 매우 유의미하다고 판단된다.

물론 지금 국내 초등학교의 현실은 영화 속 수업 장면처럼 억압적이거나 딱딱하지는 않다. 좋은 교육학자들과 교사들의 노력으로 수업 분위기가 점점 더 좋아지고 있다. 과거에는 학생의 인권 문제가 큰 이슈였으나, 지금은 교사의 인권 역시도 중요해진 시대이다. 지나치게 자율성이 강조되면서 교사도 학생들을 인솔하기가 어려울 때가 많기 때문이다. 교육가이자 인문학자인 엄기호는 교실이 두려운 교사의 속내를 책으로 엮어서 많은 교사들의 공감을 샀다.[2] 그럼에도 불구하고 여전히 교실 안에서 예술 교육은 빈곤하다. 관습적인

2 엄기호, 『교사도 학교가 두렵다』, 따비, 2013

교육에 잘 적응하지 못하지만 다른 분야에 창의성을 발휘하는 아이들을 배려하는 부분이 여전히 부족한 것이다. 그런 아이들은 오직 예술 수업을 통해서 그 재능이 발휘되고 꽃이 필 수 있다. 특히나 영화 예술 교육은 이미지와 음악과 언어와 건축과 인문학 등 모든 예술이 종합된 예술 교육의 꽃이라 할 수 있기에 어린이들에게 가장 필요한 교육이라고 할 수 있다.

2. 유아초등 시기 예술 교육의 긍정적 영향

유아초등 시기 예술 교육의 의미는 여러 연구를 통해서 입증된 바가 있다. 유아에서 아동으로 접어드는 시기에 언어적 발달이 급격하게 이루어지고, 스토리텔링 능력까지 발달하기 때문이다. 이 시기에 예술 교육이 잘 이루어지면 단순히 영화 제작 능력을 습득하는 것이 아니라 인격의 계발이 이루어질 수 있다. 박선민은 『하버드 예술교육법』에서 영유아기에 예술을 배움으로써 얻는 장점에 대해 다음과 같이 언급하고 있다. 첫째, 창의적인 생각을 길러주고, 둘째, 자신을 표현할 수 있는 능력을 향상시키며, 셋째, 감정표현을 자유롭게 할 수 있도록 해주며, 넷째, 자신감을 키워주고, 다섯째, 스스로를 이해할 수 있는 능력을 향상시키고, 여섯째, 미학적인 감각을 길러주며, 일곱째, 시각화를 할

수 있는 능력을 길러주고, 여덟째, 문제 해결력과 결정력을 향상시키며, 아홉째, 다른 사람과의 협동심 등을 발전시킬 수 있다는 것[3] 등이다.

예술 교육은 유아기와 아동기에 생각보다 큰 긍정적 영향을 끼친다. 창의성뿐 아니라 융통성, 사회성, 감정 표현 능력 등이 길러지는 것이다. 그러므로 영화 교육을 단순하게 직업 체험으로써 접근하는 것은 매우 구시대적인 사고방식이다. 어린이를 대상으로 하는 영화 수업의 경우에는 보다 더 근본적인 접근이 필요하다. 예술 교육의 하위 장르로써 영화 수업을 대해야 하는 것이다. 그렇다고 해서 지나치게 예술 교육의 색깔을 강조한 나머지 영화 수업만의 정체성을 잃어버리는 경우

3 박선민, 『하버드 예술교육법』, 별글, 2018

도 최근에 종종 존재한다. 영화 수업의 정체성을 지키면서 예술 교육의 의미를 띠는 방향으로 나아가는 것이 현명하다. 그러면 본격적으로 영화 수업 사례를 이야기해보도록 하겠다.

3. 영화 교육 사례 공유

(1) 영화 제작 수업 사례 : 어린이 영화 제작 프로그램[4]

현재 어린이들과 함께 진행하는 영화 수업 중

4 박명호 강사의 유튜브 채널 〈씨네썸TV〉에서 수업 메이킹 영상을 볼 수 있다. https://www.youtube.com/watch?v=B83gz7QzMDE

가장 많이 이루어지는 것은 스마트폰을 활용한 단편 영화 제작이다. 영화 수업을 희망하지만 여전히 많은 교육 기관에서는 영화 제작 장비를 보유하지 못하고 있기 때문에 스마트폰을 활용해서 영상 제작 수업을 진행하는 경우가 많다. 필자가 10년 전에 하자센터에서 스마트폰 영화 제작 수업을 시도할 때만 해도 굉장히 획기적이고 참신한 시도였는데, 10년이 지난 지금은 가장 대중적이고 일반적인 영화 교육의 형태로 자리 잡게 되었다. 스마트폰의 영상 제작 애플리케이션의 도움을 받아서 촬영과 편집, 특수 효과까지도 경험할 수 있으니 어린이 영화 교육을 진행할 때 너무나도 효율적이다. 그러나 과거의 전통적인 영화 제작 방식에 익숙한 교사나 기관 담당자들은 어린이들이 영화를 만드는 게 가능한가에 대해서 의문을 품

는 경우가 많다. 물론 완성도 높은 영화를 만들기 위해서는 지도 강사가 많은 부분에 관여해야 한다. 장면을 세련될 정도는 아니지만 볼만하게 연출한다는 것은 많은 훈련이 필요하기 때문이다. 그럼에도 불구하고 아이들이 스스로 스토리를 만들고 그것을 영상으로 표현해보는 것은 충분히 가능하고 서툴더라도 의미 있는 체험이 된다. 영화를 만드는 과정 속에서 스토리텔링 능력, 미디어 활용 능력, 협업 능력, 창의력 등이 요구되기 때문이다.

종종 서투른 영화 강사들은 지나치게 자신이 경험한 제작 과정의 방식을 아이들에게도 강요하는 경우가 있다. 완벽하게 계획을 하고, 시나리오를 완벽하게 쓴 이후에야 촬영을 하게 하는 것이다. 물론 그런 방식이 적합한 수업 대상도 존재하

지만 전혀 준비가 되어있지 않은 아이들에게 그렇게 정확한 제작 과정을 따라서 진행하는 것은 무리가 있다. 그리고 그러한 과정 속에서 오히려 아이들이 지치고 영화에 대한 흥미를 잃어버리는 경우도 많다. 직업 교육으로써의 영화 수업과 예술 교육으로써의 영화 수업을 구분해야 하는 것이다.[5] 종종 많은 예술 강사들이 이 둘을 혼동해 스스로도 너무 힘들어하고, 수업의 목표도 전혀 성취하지 못하는 것을 본다. 능숙한 강사는 수업 대상에 따라서 다양한 교수법을 현장에서 적용한다. 필자는 시나리오를 가장 중요하게 여기지만

5 영화예술 전문 고등학교에서 진행하는 수업과 일반 학교의 창의적 체험활동으로 진행하는 영화수업은 분명히 구분되어야 한다. 그런데 많은 영화 강사들이 이 둘을 혼동해 잘못된 교수법을 학생들에게 적용하는 경우가 많다.

학습자들이 어리고 문자보다 이미지로 자신의 생각을 표현하는 것을 즐거워하는 아이들이 많을 때에는 시나리오 단계를 건너뛰고 그림 콘티를 그리면서 스토리를 구성하도록 하기도 한다. 그리고 사전 계획을 할 시간이 많이 부족한 경우에는 바로 영상 촬영으로 들어가는 경우도 있다. 마치 카메라를 글을 쓰는 연필과 같은 도구로 여기고서 이미지 스토리텔링을 경험하도록 하는 것이다. 학습자들에게 고통을 주는 방식보다는 즐거움과 활기를 넣는 방식을 택한다. 흥미로운 점은 어린이 영화 제작 프로젝트를 진행할 때 사전 계획을 오래 하든 짧게 하든 결과물 퀄리티에는 큰 차이가 없음을 발견하게 된다. 아이들에게는 오랜 고민의 시간을 갖도록 하는 것도 좋지만, 현장에서 즉시 집중해서 즐겁게 체험하도록 하는 것이 더 중요하

다. 그럴 때 오히려 예상치 못했던 더 좋은 결과물이 나오기도 한다.

시나리오 과정에서 가장 중요한 것은 어린이들이 스스로 생각하고 이야기를 전개해나가도록 자극하고 돕는 일이다. 그래야만 스토리 수업이 의미가 있고, 그 이후의 촬영 과정도 아이들이 스스로 주도적으로 해나갈 수 있다. 아이들의 대본이 형편없다고 해서 지도 교사가 주도해 나아가는 순간 아이들은 수동적인 위치에 머물게 되어 영화 과정 내내 매우 지루하고 학업 스트레스 이상의 억압에 시달릴 수 있다. 지도 강사는 멘토이면서 팀원과 같아야 한다. 좋은 강사는 영화 제작 과정에서 과하지 않고 아주 적절하게 개입한다. 아이들의 창작 욕구를 자극하고 협업을 이끌고 영화 장비를 활용할 때는 강사의 개입이 매우 중요하다.

그러나 아이들이 스스로 방향을 잡고 자신들이 만들 영화 속에 완전히 몰입되는 시기가 오면 서서히 지도 강사는 뒤로 물러나야만 한다. 혹여나 그 결과가 그리 좋지 않다 하더라도 제작과정에서 그런 몰입의 경험은 예술 교육에서 굉장히 중요하기 때문이다.

어린이 영화 제작 수업에서 가장 어려운 일은 이야기를 시각화하는 일이다. 대본을 쓰는 일은 그래도 자신의 경험을 서술하는 것이기에 가능하지만, 그림 콘티를 그리는 일은 어려워한다. 상업 영화 콘티처럼 숏 바이 숏으로 완벽하게 준비하고 촬영을 나서는 일은 불가능에 가깝다. 그래서 필자는 아이들이 촬영할 장면들을 다시 한번 정리해보는 것으로 콘티 실습의 의미를 갖는다. 결국 촬영 현장에서 카메라를 어디에 두어야 할지, 어

떤 사이즈와 앵글로 찍어야 할지는 지도 강사의 도움이 많이 필요한 부분이다. 정말 어설픈 그림이지만 이 과정을 통해서 아이들은 찍을 장면을 이전보다 명확하게 할 수 있다. 콘티 작업을 할 때는 진짜 콘티 용지를 사용하기보다는 큰 전지에 굵은 펜으로 그림을 그리는 것을 선호하는데 이를 통해서 이 과정도 공동 작업의 느낌을 줄 수 있기 때문이다. 아이들은 웹툰을 보는 것에 익숙하기 때문에 글로 스토리를 푸는 과정보다 이렇게 그림으로 스토리를 전개하는 것에 더 익숙하고 흥미롭게 여긴다.

촬영 단계에서는 아이들은 마치 소풍을 가는 것처럼 즐거움을 느낀다. 무거운 장비를 들고 가면서도 아이들의 표정은 밝다. 어린이 영화 예술 교육에서 이렇게 영화 촬영이 소풍처럼 느껴지는 감정

은 중요하다. 물론 상업 영화 현장 감독과 스태프들은 느끼기 힘든 감정이다. 영화의 거장인 스티븐 스필버그도 인터뷰에서 가장 힘든 순간이 촬영 현장에 도착해서 차에서 내릴 때라고 한다. 한국의 대표 감독 중 하나인 봉준호 감독은 그 마음을 너무나도 잘 이해한다고 했다. 감독은 촬영 준비를 최선을 다해 준비했다고 하지만 현장에서는 또 결정해야 할 것들이 수백 가지이고, 또 배우와 스태프 등과도 대화하고 결정하는 작업을 끊임없이 해야 하기 때문이다. 그러한 창작자의 중압감을 어린이들의 영화 현장에 부여하는 것은 어리석다. 어린이 영화 예술 교육에서 좋은 현장의 풍경은 소풍과도 같은 현장이다. 한 장면을 찍고 다음 장면을 즉흥적으로 회의해서 결정하기도 하고, 친구의 실수에 다 같이 웃기도 하고, 때로는 자신의

역할이 지루해질 때면 서로 역할을 바꾸어서 배우도 장비를 만져보기도 하는 등 즐겁게 진행되어야 하는 것이다. 오직 결과물을 위해서 아이들이 정해진 위치에서 벗어나지 않고 경직된 모습으로 진행되는 현장은 그리 바람직하지 못하다. 물론 진행이 너무 느리면 어느 정도의 질책도 필요하겠지만 비율적으로 보았을 때 어린이 영화 제작 체험은 즐거움이 고통보다 훨씬 더 커야만 한다. 자발적이고 즐거울 때 학습 효과도 더 높아지고, 결과물이 더 잘 나올 확률도 높다.

사실 어린이 영화 제작 수업을 진행하다 보면 아이들이 가벼워 보이지만 자신의 영화를 매우 진지하게 고민하고, 어떤 부분에서는 매우 디테일하고 집요한 예술성을 보여주곤 한다. 강사는 그러한 부분을 잘 캐치해서 아이들을 격려하고 응원

해주어야 영화가 마지막까지 잘 완성될 수 있다. 아이들의 약점보다 강점을 잘 보아야 하는 것이다. 그리고 카메라 위치라든지, 사이즈나 앵글이라든지, 배우의 동선이라든지 촬영 과정에서 고민해야 하는 것들을 자연스럽게 질문해서 아이들과 함께 창작하고, 문제를 해결해 나아가는 느낌이 들도록 해야 한다. 시간이 부족하다고 해서 일방적으로 강사가 결정권을 갖고 아이들에게 의사 결정권을 주지 못하는 것은 교육의 의미를 무너뜨린다. 영화가 완성되었을 때 아이들의 성취감이 매우 큰 것을 발견했다. 아이들의 자기 효능감이 매우 향상된 것이다. 한 편의 영화 제작 수업이 잘 이루어지면 창의력, 협업 능력, 자기 효능감, 스토리텔링 능력, 비주얼 싱킹 능력, 장비 활용 능력 등 다양한 지능이 향상되는 긍정적인 경험이 된

다. 그리고 좋은 수업은 학생들뿐 아니라, 강사도 함께 성장하는 시간이 된다.

그러나 지금과 같은 언택트의 시대에 영화 제작 수업은 진행하기가 쉽지 않다. 그렇다고 포기하기는 이르다. 필자는 최근에 도서관에서 청소년들과 함께 온라인으로 〈나도 봉준호〉라는 제목으로 영화 제작 수업을 진행하고 있는데, 꽤 유익한 시간이 되고 있다. 특히나 기획 수업이나 스토리텔링 수업에서는 오프라인으로 진행할 때보다 더 심도 있는 수업이 진행되어서 놀라웠다. 사실 스토리텔링의 과정은 팀 작업 이전에 혼자서 깊은 생각의 시간을 갖는 것이 더 필요하기도 하다. 하지만 오프라인 수업에서는 그런 진지한 분위기를 만들기 어려워서 차선책으로 게임식으로 스토리

텔링을 하는 교수법을 적용하게 된다. 그러나 온라인 수업에서는 모든 학습자 개개인이 자신만의 공간에 있기 때문에 스토리에 대해서 깊은 고민을 할 수 있는 분위기가 만들어진다. 대부분의 좋은 예술가가 이야기하듯이 "가장 개인적인 것이 가장 창의적"이기 마련이다. 온라인 수업에서는 그런 개인성이 스토리 안에 더 많이 드러났다. 콘티 단계도 마찬가지다. 물론 촬영 단계에서는 오프라인 만남을 통해 협업이 반드시 필요한 상황이다. 물론 브이로그처럼 나의 일상을 촬영하는 연습은 온라인 수업으로도 충분히 가능하다. 그러나 최종 영화 촬영은 아마도 오프라인 만남을 가져야 할 듯하다. 그 부분은 함께 고민해서 풀어 나가야 할 과제이다. 아무튼 최근 진행하는 영화제작 수업에 있어서도 언택트 교육만의 장점이 여러모로 발견

되고 있다. 함께 지혜를 모아서 앞으로도 더욱 발전할 수 있으면 좋겠다.

(2) 영화 감상 수업 사례 공유 : 영화 〈우리들〉[6] 감상 수업

　종종 영화 예술 수업에서 제작 수업에 비해서 감상 수업이 과소평가되는 경우가 많다. 그 이유는 결과물을 만들고 상영함으로써 영화 수업의 결실을 명확하게 보여주고 과시하고자 하는 교육기관의 욕심 때문이기도 하고, 영화 감상 수업은 일반 교사도 충분히 진행할 수 있는 수업으로 여

6　윤가은 감독의 데뷔작, 2016년 개봉, 당시 윤가은 감독은 이 영화로 신인감독상을 휩쓸었다.

기기 때문이기도 하다. 그리고 영화 예술 강사들이 이러한 형태의 수업 진행에 미숙한 면도 있다. 물론 영화 수업의 꽃은 영화 제작 수업임에는 분명하다. 그러나 영화 감상 수업이 너무 적게 이루어지는 것은 아쉽다. 그래서 이번에는 필자가 진행한 수업 중 추천하는 영화 감상 수업을 공유하고자 한다. 이러한 영화 감상 수업은 온라인에서도 충분히 활용할 수 있는 수업이라고 생각된다.

영화 〈우리들〉은 초등학교 영화 감상 수업에서 가장 많이 사용되는 텍스트이다. 영화가 어린이들의 삶을 잘 반영하고 있기도 하고, 영화적으로 잘 만들어진 좋은 영화이기 때문이기도 하다. 그러나 영화 감상 수업을 체계적으로 의미 있게 진행하는 경우는 드물다. 단순히 영화를 보고 나서 친구와의 갈등 문제와 같은 적용적인 부분만 이

야기를 나누는 것은 영화 예술 수업으로써 미흡하다. 미장센과 같은 이미지 언어를 해독하는 수업이 이루어짐으로써 비주얼 싱킹Visual Thinking과도 접목시킬 수 있는 수업이 이루어지면 더 현명하다. 필자가 영화 〈우리들〉을 가지고 진행했던 방식을 공유하면 이 글을 읽는 교사나 예술 강사들이 다른 영화를 가지고도 충분히 이와 같은 방식으로 진행할 수 있으리라 생각된다.

가. 영화 인상 비평의 시간

영화 감상 수업은 언제나 질문이 중요하다. 강사가 어떤 질문을 던지느냐에 따라서 수업의 질과 몰입감이 달라지기 때문이다. 영화의 시작 질문은 단순하고 쉽게 대답할 수 있어야 한다. 시작부터 친구와의 갈등과 같은 어려운 질문을 던지면 침묵만이 흐르게 되기 때문이다. 그래서 필자는 주로 다음과 같은 질문을 초반에 던져서 작은 포스트잇에 적어보도록 한다. 시작부터 강사가 마치 정답이 있는 것처럼 영화를 해석하고, 리뷰해주는 것은 위험하다. 아이들이 영화를 보고 어떻게 느꼈는지를 공유하는 것이 중요하다. 다음과 같은 질문은 아이들의 생각을 끌어내는 데에 도움을 준다.

A. 영화에 한 줄 평과 별점을 준다면?(5점 만점)

B. 기억에 남는 대사나 장면이 있다면 적어보아요!

이 과정을 통해서 아이들은 봤던 영화를 다시 한번 복기하는 시간을 갖게 되고, 영화가 자신에게 말을 걸었던 지점을 고민하게 된다. 특히나 별점을 주고 한 줄 감상을 적는 시간을 통해서 아이들이 이 영화를 어떻게 보았는지, 어느 정도 이해했는지를 판단할 수 있다. 사고력이 깊은 아이들뿐 아니라 얕은 아이들도 모두 참여할 수 있는 활동인 것이다. 그 이후에 강사가 주요 장면들을 다시 보여주면서 영화의 주제와 미장센 등을 살펴보는 시간을 갖게 되면 자연스럽게 영화에 대한 이해가 더 깊어지게 된다.

나. 영화의 주제와 미장센mise-en-scène[7] 읽기

좋은 영화는 배우의 연기가 좋은 것은 기본이고, 스토리와 미장센과 주제가 매우 긴밀하게 연결되어 있다. 전문적인 영화 비평 수업도 아닌데, 미장센을 어린이 영화 수업에서 다루는 것이 가능할지 의문을 품는 이들도 있겠지만 좋은 영화 텍스트를 선정함으로써 충분히 가능하다고 본다. 그것이 용어가 어려울 뿐이고, 결국은 이미지 언어를 이해하는 수업이기 때문이다.[8] 영화 〈우리

7 연극에서 무대 위 등장인물의 배치, 무대 디자인, 조명 배치 등의 계획을 의미했는데, 이것이 영화 예술에까지 적용되어 하나의 숏을 디자인할 때의 배우의 동선, 카메라 렌즈의 화각, 사이즈의 선택, 조명, 소품, 공간 등 모든 요소의 디자인을 의미한다.

8 문자 언어를 이해하는 데에도 학습이 필요하듯이 이미지 언어를 이해하는 데에도 학습이 필요하다. 영화를 통해 이미지 언어 수업을 하는

들〉이 수업의 텍스트로 좋은 이유는 공감할 수 있는 스토리 때문이기도 하지만, 영화적인 표현 때문이기도 하다. 단순히 직접적인 대사가 아니라 이미지를 통해서 인물의 감정을 전달하고, 영화의 주제까지도 말하고 있는 것이다. 게다가 그 표현 방식이 그리 복잡하지 않고 아이들의 수준에서 충분히 이해할 수 있는 요소들이라 교육 텍스트로 매우 적합해 보인다.

가령 팔찌나 봉숭아물 들이는 모습 등을 통해서 둘의 우정이 싹트고 있는 것을 상징적으로 보여주고 지아 손톱의 매니큐어가 봉숭아물로 덮이는 이미지는 옛 친구인 선이와 지아 둘의 관계가 멀어지는 것을 의미한다. 마지막에 선이가 손톱에

것은 가장 효과적이고 흥미롭다.

아주 아슬아슬하게 남아 있는 봉숭아물을 보는 것은 둘 관계의 가능성을 보여준다. 그래서 손톱에 희미하게 남은 그 핑크 빛깔을 보며 선이는 다시 지아에게 다가갈 수 있는 용기를 얻는다. 이러한 두 인물의 우정과 갈등을 다양한 상징으로 표현했다는 것을 설명해주면 아이들은 영화 해독에 큰 재미를 느끼게 된다. 그리고 아이들에게 직접적으로 설명해주지는 않지만 이것은 영화 장면 연출 수업이면서 동시에 기호학 수업을 한 셈이다.

또 선이가 아웃사이더에서 주인이 되어가는 과정을 피구 장면을 통해서 보여주는 장면 역시 중요하다. 영화는 피구 장면으로 시작해서 피구 장면으로 끝이 나는데, 이러한 구조는 피구를 통해서 선이가 어떻게 성장하는지를 보여주는 중요한 장면이다. 처음 피구 장면에서 선이는 너무 소심

하고, 수동적인 모습을 보여준다. 금을 밟지도 않았으면서 반 아이들이 나가라고 하니 항의도 한 번 못 하고 그냥 나간다. 그런데 마지막 피구 장면에서 선이는 다른 모습을 보여준다. 지아가 자신이 겪었던 일과 똑같은 일을 경험한다. 금을 밟지 않았는데 반 친구들에게 금을 밟았다고 내몰리는 것이다. 그러자 선이가 지아를 대신해서 아이들에게 항의를 한다. 지아를 보호해주는 것이다. 자기 자신도 지키지 못했던 아이가 남을 돌보는 아이로 성장했다. 이렇게 일상적인 장면을 통해서 한 인물의 성장을 보여주는 연출이 돋보이고 마음에 큰 울림을 준다. 이러한 요소들을 아이들과 함께 나누면 아이들은 깊이 공감하고 선이와 자신을 동일시하게 되는 긍정적인 효과를 준다. 그리고 마지막에 선이와 지아가 서로 한 번씩 엇갈리

게 서로를 쳐다보는 장면은 영화 전체를 정리해주는 듯한 명장면이다. 선이가 지아를 볼 때는 지아가 다른 곳을 보고 있고 지아가 선이를 볼 때에는 선이가 다른 곳을 보고 있다. 이 엇갈림과 오해가 곧 우리의 인생과 인간관계를 압축한 것과 같다. 이런 식으로 영화를 보며 이야기를 나누다 보면 영화를 보다 더 잘 이해하게 되고, 인물의 감정을 더 잘 이해하게 된다. 그리고 영화를 만들 때에도 그런 상징적인 표현을 자연스럽게 적용하게 된다.

다. 장면 더빙 실습

아무리 좋은 감상 수업을 한다 하더라도 아이들이 오랫동안 수동적인 위치에 놓여 있으면 지루해지기 쉽다. 그래서 마지막에는 활동 수업을 넣는다. 필자는 더빙 수업으로 진행했다. 선이와 동생이 함께 아침에 김밥을 싸면서 대화를 나누는데, 선이가 동생이 맞으면서도 친구와 놀았다는 말에 핀잔을 주자 동생이 "그럼 언제 놀아? 나 그냥 놀고 싶은데."라고 말하는 명장면이 있다. 이 장면의 대본을 나눠주고 영상에 소리를 없앤 후 그 장면의 목소리를 아이들의 목소리로 직접 입혀보는 수업을 한다. 이 수업을 통해서 자연스럽게 아이들은 연기 연습을 하게 된다. 마치 배우 오디션과 유사한 것이다. 이러한 경험은 나중에 영화 제작

수업을 할 때도 도움이 된다. 그리고 영화의 주제인 친구와의 관계에 대해서도 다시 생각할 수 있는 효과도 얻을 수 있다. 이 수업을 진행할 때 아이들이 영화 더빙 활동에 매우 큰 흥미를 느끼고 참여했다.

이처럼 수업 대상이 어린이인 만큼 영화 감상 수업을 진행할 때 성인 대상으로 진행하는 것처럼 영화 리뷰를 하면 안 되고, 보다 다양한 요소를 고려하고 활동까지 포함해 다채롭게 수업을 구성하는 것이 필요하다.

영화 감상 수업은 누구나 진행할 수 있을 것 같지만, 전문 영화 강사가 지도하면 더욱 효과적이고 깊이 있게 진행하는 것이 가능하다. 필자가 감상 수업을 진행할 때에도 몇몇 선생님은 너무 감상 수업을 많이 한다고 불만을 제기하기도 했는

데, 또 다른 선생님들은 영화감독이 지도하는 영화 감상 수업은 뭔가 다르고 학생들이 다르게 받아들인다는 피드백을 주기도 했다. 그러한 지점이 필자에게 흥미로웠다. 학교 선생님은 충분히 자신도 영화 감상 수업을 잘 진행할 수 있다고 생각하지만, 아이들의 집중도가 미디어/예술 강사가 지도할 때와 확연히 차이가 나타나는 것이다. 앞으로 어린이 영화 수업에서 감상 수업이 더 다채롭게 진행될 수 있기를 기대한다.[9]

9 필자는 그러한 기대로 영화 리뷰 책 『시네 리터러시』(2018)를 출간했다. 두 번째 챕터에서 어린이 영화 중 〈우리들〉, 〈어메이징 메리〉, 〈원더〉, 〈룸〉을 소개했다. 이 영화들은 수업 시간에 충분히 활용할 수 있는 텍스트이다.

4. 어린이 미디어 수업의 과제와 방향성

세상에 너무나도 다양한 영화가 존재하는 만큼 세상에는 다양한 영화 수업이 존재한다. 미디어교육 강사들이 살아온 경험과 영화의 취향이 모두 다르기 때문이다. 그러나 오랫동안 지속되면서 어느 정도 패턴화되고 현재 침체해 가는 경향이 있다. 그렇다면 앞으로 어린이 영화 수업은 어떤 방식으로 나아가면 좋을까? 종종 삶이 느슨해지고 지루해질 때 스스로에게 과제를 부여하면 다시 탄력이 생기는 것처럼 영화 수업에서도 우리 스스로에게 몇 가지 과제를 제시해보고자 한다. 이를 통해 침체해 있던 영화 수업이 다시 활기를 찾을 것이고, 어린이 영화 수업의 가능성이 무궁무진하게 열릴 것이다.

(1) 디지털 스토리텔링으로써의 영화 수업

앞으로 어린이 영화 수업은 영화라는 제한된 장르를 넘어서 미디어 수업으로 더 확장할 필요가 있다. 10년 전에는 영화 수업과 미디어 수업을 구분 짓는 것이 매우 중요한 담론이었는데, 지금은 그 구분이 무의미하다. 영화 수업도 결국은 미디어 환경이라고 하는 더 넓은 영역 안에서 바라보아야 하는 것이다. 직업 교육이 아닌 이상 영화 수업이 항상 단편 영화 제작만을 목표로 할 필요는 없다. 사진 수업을 하든 단편 영화를 만들든 1인 미디어 크리에이터를 체험하든 결국은 '디지털 스토리텔링'이라고 하는 하나의 키워드로 요약된다. 결국 어린이 영화 수업의 미래는 곧 '디지털 스토리텔링' 수업이다. 다양한 미디어 장비를 활용해

서 자신의 생각을 표현해내는 것이 목표인데, 그 방법은 목소리든 이미지든 자막이든 방식은 상관없는 것이다. 자신이 가장 흥미롭고 잘 할 수 있는 방식을 택하면 된다. 사람마다 잘하는 커뮤니케이션 방식이 다르다. 어떤 사람은 언어로 소통하는 것을 잘하고, 어떤 사람은 이미지로, 어떤 사람은 노래로, 어떤 사람은 몸으로, 어떤 사람은 스토리텔링으로 소통하는 것을 잘한다. 디지털 스토리텔링은 그 모든 커뮤니케이션 방식을 포함한다. 그리고 그 수업은 각자가 자신이 가장 잘하는 방식으로 자신을 표현할 수 있도록 독려하는 방식이면 좋다. 영화 수업은 결국 디지털 스토리텔링 수업이 된다.

최근 필자는 영화 팟캐스트와 유튜브 채널을 운영하면서 영화 제작뿐 아니라, 더 다양한 방식

의 디지털 스토리텔링을 경험하고 있다. 아이들은 유튜브를 보는 것이 매우 익숙하고 즐거워하기 때문에 유튜브 콘텐츠를 수업의 재료로 활용하는 것도 좋다. 그리고 아이들이 직접 영화 리뷰 방송을 만들어보는 것도 흥미로운 경험이 될 것이다.

(2) 언택트 미디어 수업 - 실시간 대면강의

언택트의 시대에 오프라인 수업이 아닌, 온라인을 통해 대면 수업을 하는 것이 점점 더 대중화되고 있다. 필자는 다양한 도서관의 요청으로 짧은 기간에 매우 많은 온라인 수업을 진행했다. 그중에서 특히 어린이들과 함께한 콘텐츠 제작 수업의 반응이 폭발적이었다. 많은 사람들이 신기해했다.

보통 성인들은 온라인 수업이 가능하지만, 어린이들은 집중시키기 쉽지 않다고 생각하기 때문이다. 실제로 많은 강사들이 어린이들과 함께한 온라인 수업에서 실패한 경험담을 들었다. 그런데 내가 진행한 온라인 수업은 아주 반응이 뜨거웠다. 아이들은 수업이 너무 짧아서 아쉽다는 피드백을 많이 주었다. 어떻게 그런 일이 가능했을까?

오프라인 수업이든 온라인 수업이든 공통적으로 적용되는 중요한 교수법은 바로 학습자 중심의 수업 설계를 해야 한다는 점이다. 수업을 진행할 때 일방적으로 강의하는 것은 오프라인이든 온라인이든 효과가 작고 수업에 대한 흥미를 떨어트린다. 학습자들이 참여할 수 있는 기회를 만들어주어야 한다. 그것이 게임이든 수업 주제와 관련된 활동이든, 고민을 해보면 좋겠다. 필자 같은 경우

에는 어린이들과 북트레일러 영상 제작 수업을 진행했는데, 자신이 선택한 책을 소개하는 시간이라든지, 북트레일러 콘티를 그리는 시간이라든지, 스마트폰 영상을 편집하는 시간을 줌으로써 아이들의 참여를 최대화한다. 그렇게 수업을 진행하면 교실에서 수업할 때보다 더 집중력이 있고, 효과적인 수업 분위기가 만들어져 강사로서도 놀라게 된다. 필자가 진행한 바로는 성인보다 아이들의 수업 집중력이 더 높았고, 더 활기 있게 진행되었다. 또 줌zoom과 같은 수업 툴에는 스케치북 화면 공유 기능이 있기 때문에 이 도구를 활용해서 마인드맵이나 단어 초성게임과 같은 활동을 하면 참여가 극대화된다.

언택트 시대는 지속될 것이고 이런 온라인 대면 수업의 기회는 앞으로 더 많아지리라 생각된다.

교육 강사를 희망하는 분들은 이런 형태의 수업에 이숙해져야 할 것이고, 효과적인 교육을 위한 고민을 해보아야 할 것이다. 하지만 생각보다 원리는 간단하다. 우리가 가르치는 수업 내용에 대해서 전문성이 있고, 또 수업의 대상을 진심으로 사랑하는 마음으로 수업을 진행한다면 분명 좋은 결과가 있을 것이다.

대면 온라인 수업을 위한 교수법 꿀팁

1. 대화식으로 수업을 진행하라. 학습자들이 말할 기회를 많이 주는 것이 좋다.
2. 학습자 중심의 수업을 설계하라. 실습 활동을 교육에 포함하는 게 좋다.
3. 학습자의 주도적 배움 능력을 신뢰하라.

(3) 영화-타 분야 통합 예술 수업

영화 수업에선 타 분야와 융합해 진행하는 통합 예술 수업을 더욱 확장하는 일이 요구된다. 그것은 타 예술 분야와 융합할 수도 있고, 국어나 과학과 같은 일반 과목과 융합하는 것도 포함된다. 타 예술 분야와 융합해서 팀티칭 형태로 수업을 진행하는 일은 지금도 다양하게 시도되고 있고 많은 성과를 내었다. 현재 타 예술 분야가 아닌, 과학과 같은 일반 과목과 영화가 융합해서 수업이 진행되는 일은 아직 사례가 드물다. 원칙적으로는 예술교사가 학교 교사와 협업하여 수업을 진행하기로 돼 있지만, 그것이 현실적으로 잘 이루어지는 것은 쉽지 않다. 하지만 그것이 잘 이루어지면 너무나도 흥미로운 영화 수업이 될 것이

고, 영화 교육의 의미와 가능성이 확장되는 계기
가 될 것이다.

영화의 가장 큰 장점은 모든 학문이 영화로 크
로스 된다는 점이다. 영화를 가지고 과학 이야기
를 할 수도 있고, 영화를 가지고 인간의 윤리에
대해서도 이야기할 수 있다. 또 영화를 가지고 사
회에 대한 이야기 등 다양한 이야기를 꺼낼 수 있
다. 실제로 많은 과학자들이 영화로부터 영감을
얻어 자기 연구의 발판을 삼기도 하고, 또 영화감
독들이 SF영화를 만들 때 과학자에게 자문을 구
하기도 한다.[10] 그러므로 영화 수업을 일반 과목

10 실제로 크리스토퍼 놀란 감독의 영화 〈인터스텔라〉와 〈테넷〉은 물
 리학 박사 킵손의 자문을 받으며 시나리오 작업과 시각화 작업에 임
 했다. 그리고 이 영화는 당시 일반인들이 과학에 관심을 갖는 큰 계
 기가 되었다.

과 연결해서 진행하는 것은 학문의 경계를 허물고 더 창의성을 자극하는 가장 이상적인 수업의 형태가 될 수 있다. 이러한 접근은 필자의 이전 책『시네리터러시』에서 자세히 볼 수 있다.

(4) 미디어교육 강사 지망생들에게

4차 산업 전문가들이 미래에 필요한 역량에 대해서 (1) 복잡한 문제를 푸는 능력 (2) 비판적 사고 (3) 창의력 (4) 사람관리 (5) 협업 능력으로 기술하는 것을 보았다. 그런데 사실 영화 예술 수업은 이러한 역량들을 키우는 데 도움이 된다. 영화를 기획하고, 시나리오를 쓰고, 친구들과 협력해 촬영을 하는 이 모든 과정들이 본질적으로 앞에 서술한 역량을 포함하

고 있는 것이다. 그러므로 영화 예술 수업이 단순히 결과물을 만들어내는 것에 목적을 두는 것이 아니라, 과정 하나하나를 잘 수행해 나아가게 되면 그 자체로 미래를 준비하는 시간이 된다. 미래에 적합한 인성을 갖추도록 돕는 것이다. 그러므로 예술 교사는 단순하게 좋은 결과물을 만들어내는 데에만 몰두하기보다 과정 자체도 유의미하게 진행되도록 연구를 게을리하지 않아야 하고, 더 노련해져야 한다.

미래에 인공지능 로봇이 대중화되고 직업의 생태계가 변화하게 되면 그동안의 교육 방식에 대한 회의가 더 커지게 될 것이고, 예술 교육의 중요성이 더 커지리라 예상된다. 암기하고 계산하는 일은 로봇이 더 잘할 것이기에 미래에는 더 인간다운 것이 가장 경쟁력을 갖는 시대가 된다. 예술

교육은 그런 가장 인간다운 역량을 키우는 데 큰
몫을 할 것이다.

이렇게 창의 교육이 중요해지면서 미디어 교사
와 예술 교사를 꿈꾸고 준비하는 이들이 많다. 그
렇다면 어떻게 하면 미디어 교사가 될 수 있을까?
그리고 미디어 교사에게 필요한 역량은 무엇일
까?

첫째로, 미디어 교사로서의 소명의식을 가지고 수업 내용과
대상을 사랑해야 한다. 시대의 변화에 맞추어 최근에
는 지역마다 좋은 미디어센터가 많이 생겼다. 웬
만한 방송국보다 좋은 시설을 갖춘 미디어교육 센
터들이 많아졌고 그만큼 미디어 교사도 많이 필
요해졌다. 또 학교에서는 여전히 수많은 예술 교
사를 필요로 한다. 그러므로 일자리를 걱정하기

보다는 미디어 교사로서의 소명의식을 갖는 것이 더 중요하게 느껴진다. 미디어·예술 교사의 일을 오래 하기 위해서는 교육의 텍스트인 미디어와 예술에 대해서 끊임없이 호기심을 가지고 공부해야 하고, 수업 대상에 대한 애정도 필요하다. 아무리 훌륭한 예술가도 청소년을 싫어한다면 청소년 예술 교육을 할 수 없다. 미디어 교사 일을 하려면 교육 내용만큼 교육 대상에 대한 애정과 관심이 있어야 한다. 그래야 적절한 난이도로 수업을 설계하고, 즐겁게 수업을 진행할 수 있기 때문이다.

두 번째로는 교사 스스로가 창조하는 사람이 되어야 한다. 흔히 교사는 그저 지식을 가르치는 사람이라고 생각하지만, 미디어·예술 교사는 좀 다르다. 스스로 창의성을 고민하고 창조하는 삶을 살아야 한

다. 그래야만 단순한 기술을 가르치는 수업을 넘어서서 창의적인 영감을 나누어주는 수업을 진행할 수 있다. 교사가 창의적이 되려고 노력할 때 그 수업의 질은 더 높아진다. 종종 서투른 기획자들은 파워포인트 디자인과 수업계획서만으로 강사를 평가하고자 하는 경우가 있다. 물론 그것이 강사로 진입하는 단계에서는 중요할 수 있다. 하지만 교육의 현장에서 학생들을 마주할 때 더 중요한 것은 강의안보다 교사 자신이다. 교사 자신이 가장 중요한 텍스트인 것이다. 강의안이 아닌, 교사가 누구냐에 따라서 수업의 질과 결과가 달라진다. 여기에서는 어떤 속임수도 불가능하다. 파워포인트를 디자인하는 것은 다른 사람에게 맡기는 일이 가능하지만, 교실 위에 교사가 서는 일은 속일 수 없다. 교사의 존재 전체가 투명하게 드러

나기 때문이다. 그러므로 스스로가 항상 창의적인 사람이 되고자 노력하고, 좋은 콘텐츠를 만들기 위해 끊임없이 노력하는 삶이 되어야만 한다. 그저 가르치기만 하는 교사는 얼마 안 가서 가르칠 콘텐츠도 다 떨어지고, 수업에 생기가 없어지는 것을 발견하게 될 것이다.

마지막으로 미디어 교사나 예술 교사는 과정주의자여야 한다. 이 부분은 미디어 산업 종사자와 가장 큰 차이다. 산업에 종사하는 사람은 당연히 결과가 더 중요하다. 아무리 감독이 좋은 인격을 갖추었다고 하더라도 콘텐츠 결과물의 질이 떨어지면 오래 일할 수 없다. 반면에 미디어 교사나 예술 교사는 과정을 중요하게 여겨야 한다. 과정 속에서도 끊임없이 창조력이 샘솟고, 협업하고, 커뮤니케이션

하는 모든 과정을 소중히 여겨야 한다. 그리고 결과물은 선물처럼 여겨야 한다. 그런데 경험상으로 과정이 좋으면 결과도 잘 나타난다. 그러므로 너무 조급하게 좋은 결과를 내어야 한다는 생각에 과정 속에서 빠른 해결을 보기 위해 편법을 쓰면 오래가기가 어렵다. 실제로 청소년 영화 제작 교육을 할 때 좋은 결과를 내기 위해 교사가 직접 시나리오를 써주고 촬영을 해주는 경우를 종종 보았는데, 그 결과 그 순간에는 좋은 평가를 받았을지 모르지만, 결국은 교사에게도 학생에게도 좋지 않았다. 교사는 빠르게 지쳤고, 학생은 자신의 힘으로 만든 결과물이 아니기에 실력이 향상되지 않았다. 과정을 소중히 여길 때에 진정한 교육적 의미가 살아나고 창의력이 깨어나는 기적적인 체험을 하게 된다. 그리고 놀랍게도 그럴 때 결과도

좋게 나타난다. 부디 이 책이 미래의 미디어 교사를 위해 도움이 되기를 바라고 응원한다.

참고 문헌/도서

박명호(2017)『앱 제너레이션의 미디어』, 도서출판 아우룸

박명호(2018)『시네리터러시』, 도서출판 아우룸

한국언론학회(2019)『4차 산업혁명 시대의 미디어 리터러시 교육』, 지금

존 홀트, 공양희 옮김(2011)『아이들은 어떻게 배우는가』, 아침이슬

류태호(2017)『4차 산업혁명 교육이 희망이다』, 경희대학교 출판문화원

참고 영화

아미르 칸, 아몰굽테 감독 〈지상의 별처럼〉, 2012년 국내 개봉, 인도영화

윤가은 감독 〈우리들〉, 2016년 국내 개봉

참고 방송/사이트

팟빵 〈영화가 필요한 순간〉 S#8 에피소드 : 영화 '지상의 별처럼'을 본 두 예술교사의 수다(박명호, 권세영)

박명호 미디어교육 커뮤니케이션 블로그 : http://blog.naver.com/trueman372

유튜브 채널 〈씨네썸TV〉 : https://www.youtube.com/watch?v=B83gz7QzMDE

가짜뉴스의 시대와 팩트 체크

언택트의 시대에 미디어교육의 중요성은 더 커진다. 코로나19로 인해 우리는 온라인을 통해 소통하고 정보를 얻는 시간이 더 많아지게 되었다. 온라인 안에는 매일, 매시간, 매분마다 수없이 많은 정보가 업데이트된다. 그야말로 뉴스의 홍수 시대이다. 이러한 시대에 더욱 주의해야 할 것이 있다. 바로 '가짜뉴스fake news'이다. 우리나라에 인터넷 언론사는 또 얼마나 많은가. 그 안에는 우리

에게 유익한 정보도 많지만, 우리의 시선을 끌기 위한 낚시성 기사들도 넘쳐난다.

미디어의 중요한 속성은 네모이고 결국은 객관적으로 세상을 담을 수 없다는 점이다. 그런데 가짜뉴스는 그것을 넘어서서 더 의도적으로 가짜 정보를 생산하는 것을 말한다. (1) 어떤 정치적인 이유로 상대 진영에 먹칠을 하기 위해서 그런 가짜뉴스를 만들기도 하고, 아니면 (2) 조회 수를 늘려 돈을 벌기 위해서 가짜뉴스를 만들어내기도 한다. 그런 가짜뉴스는 대체로 자극적인 소재이기에 사람들의 호기심을 더 끌기 마련이라서 점점 그 강도가 심해지는 것 같다. 그런 가짜뉴스는 우리의 판단력을 흐릿하게 하고, 또 사회의 혼란을 가져오기 때문에 그런 가짜뉴스를 분별하는 것이 요즘 같은 시대에 가장 중요하다.

여기서 우리는 가짜뉴스가 무엇인지 개념을 살

펴보면 유익한데, 가짜뉴스와 유사한 개념들을 살펴보는 것이 가짜뉴스를 이해하는 데에 유용하리라 생각된다.

- 풍자 : 사회 부조리를 비꼬는 것. 속일 목적은 없습니다.
- 거짓말 : 독자를 속이는 것을 목적으로 가짜 정보를 만들어 냅니다.
- 정치적 선동 : 정치적 선동을 목적으로 가짜뉴스를 만들어냅니다.
- 루머 : 진위가 확인되지 않은 진술.
- 오보 : 보도된 기사의 전부, 혹은 일부가 사실이 아닌 경우를 말합니다.

뉴스를 보면서 내가 접하는 뉴스에 이런 속성은 없는지를 생각해보는 습관을 가지는 것이 매

우 중요하다. 우리는 텔레비전을 많이 안 본다고 하더라도, 스마트폰 포털 사이트에 뜨는 뉴스나 SNS를 통해 공유되는 뉴스를 보고, 유튜브 영상과 1인 방송을 통해서도 자주 뉴스를 접한다. 퍼 나르는 그런 뉴스들이 혹시 루머나 정치적 선동을 위한 것은 아닌지 살펴봐야 하는 것이다. 루머성 가짜뉴스가 다수를 차지하고 있다.

디지털 시대는 이런 가짜뉴스의 생산이 더 늘어나게 만들었다. 사실 디지털 시대는 우리가 정보를 습득하는 데 있어서 민주화를 가져오게 하는 긍정적인 영향을 주기도 했는데, 또 가짜뉴스를 쉽게 만들어내는 부정적인 영향도 생긴 것이다. (1) 디지털 시대는 원본과 복사본의 경계를 무너뜨렸고, 또 (2) 누구나 뉴스를 생산할 수 있게 만듦으로써 검증되지 않

은 뉴스 생산이 가능해졌으며, (3) 가장 큰 문제는 합성이 쉬워지면서 딥 페이크라고 하는 무시무시한 가짜뉴스가 만들어지는 일이 가능하게 되었다. 그리고 (4) 마지막으로 콘텐츠를 만드는 주체가 불명확한 것 역시 가짜 뉴스가 만들어지는 주요한 원인이다. 영화에나 쓰이던 CG 기술이 우리가 흔히 사실이라고 믿는 뉴스에도 사용됨으로써 가짜뉴스가 만들어질 수 있는 것이다. 과거에는 카메라의 각도나 프레임을 통해서 잘못된 뉴스를 만들어냈다면 지금은 아예 CG 기술을 통해서 합성을 통해 가짜뉴스를 만들어내니 더 무시무시하고 위험해졌다. 특히나 유튜브나 페이스북, 카카오톡과 같은 공유가 쉬운 소셜 미디어가 가짜뉴스를 나르는 도구가 되는 경우가 많아서 많은 비판을 받기도 한다.

그래서 과거에는 뉴스는 그래도 다른 매체에 비해서 팩트를 기반으로 한 매체로 여기는 관습

이 있었지만, 지금처럼 뉴스가 홍수처럼 쏟아지는 시대에는 가짜뉴스를 분별하는 일이 시급하고 중요하다고 볼 수 있겠다.

왜 이렇게 사람들은 가짜뉴스를 생산할까?

가장 큰 이유는 돈벌이를 위해서가 아닐까. 조회 수를 높이고 사람들의 호기심을 불러일으켜서 수익을 챙기는 목적이 클 것이다. 그런데 한국 같은 경우에는 정치적인 목적이 매우 크게 작용한다. 특히나 선거 기간에는 상대 진영을 비난하기 위한 가짜뉴스도 많이 생산된다. 정직하게 공약과 나의 인품으로 승부하지 않고, 상대를 비방하고 거짓 소문을 내는 가짜뉴스를 만드는 것이

다. 매우 비겁한 방법이지만, 그것이 효과가 있다
보니 여전히 그런 정치적인 이유로 가짜뉴스가 만
들어진다.

어떻게 하면 가짜뉴스가 줄어들까?

 가짜뉴스를 줄일 수 있는 가장 빠른 길은 우리
뉴스 이용자들이 현명해지는 일이다. 가짜뉴스가
계속 만들어지는 이유는 그것이 효과가 있고 사
람들이 그 뉴스를 소비하기 때문이다. 우리가 그
런 가짜들을 걸러내고 현명하게 소비할 때 가짜
뉴스는 자연스럽게 줄어들 것이다.

 그러면 지금부터 뉴스 팩트 체크를 위한 기준
을 마지막으로 설명하려 한다. 완벽하게는 아니더

라도 이 정도 뉴스 체크 기준을 마음속에 가지고 있으면 이전보다 더 분별력 있게 뉴스 소비를 할 수 있으리라 생각된다.

1) 뉴스 생산 출처 살펴보기 : 어떤 언론사에서 어떤 기자가 만든 뉴스인지를 체크하는 습관이 필요하다. 그냥 소셜 미디어를 통해 날아오는 출처가 불분명한 뉴스나 포털에서 검색어 순위로만 뉴스를 보는 것은 한계가 있다. 해당 언론사 채널에서 뉴스를 보는 습관이 필요하다.

2) 본문을 꼼꼼하게 읽기 : 기사가 근거가 정확한지를 살펴보는 일이 필요하다. 내용은 빈약한데 기사 제목만 자극적으로 써서 뉴스 이용자를 현혹하는 가짜뉴스가 너무 많기 때문이다.

3) 다양한 언론사 비교해보기 : 한 언론사의 뉴스만이 아니라, 다양한 언론사의 뉴스를 비교해보며 스스로 고민하고 판단하는 훈련을 해보는 것이 좋다. 하나의 사안이 이슈가 되면 다양한 기자들이 어떤 관점을 제시하는지 폭넓게 살펴보고 사고력을 키운다면 가짜뉴스의 홍수에 덜 현혹되리라 생각한다.

간단하게 가짜뉴스 시대에 미디어 리터러시 능력이 얼마나 중요한지를 살펴보는 시간을 가졌다. 요즘은 그야말로 이미지의 홍수 시대이다. 기사나 책으로 소통하는 사람보다 이미지나 동영상으로 소통하고 정보를 얻는 사람들이 더 많은 시대이다. 그러다 보니 이 가짜뉴스의 위험이 더 크게 느껴진다. 더 직관적으로 가짜뉴스가 우리의 생각에 각인되기 때문이다. 이미지들을 낯설게 보는 시선이 우리 모두에게 필요할 것이다. 그리고 언제나 출처를 확인하는 습관이 필요하다.

무엇보다 이미지를 소비하기보다는 좀 더 미디어로부터 멀리 떨어져서 여유를 갖는 삶이 현대인들에게 많이 필요할 듯하다. 자신과 대화의 시간

을 많이 갖고, 또 가까운 사람들과 차 마시며 대화하는 여유도 갖고, 독서하며 사고능력을 키우고 일상을 잘 살아가는 힘이 현대인들에게 더 필요해 보인다. 그리고 미디어 리터러시 능력이 가장 필요해진 시대이다. 부디 학교를 비롯한 모든 교육 기관에서 미디어 교육이 더 체계적으로 이루어질 수 있기를 기대한다.

유튜브 리터러시 교육이 필요하다

지금은 유튜브youtube의 시대다. 분당 수백 시간이 업로드되고, 전 세계에 십억 명 이상이 유튜브에 접속한다. 일반인이든 연예인이든 자신의 콘텐츠가 있는 사람이라면 너도나도 유튜브 채널을 만들고 수익을 창출하는 꿈을 꾼다. 대학생들은 수업 중에 궁금한 것이 있으면 교수님에게 묻기보다는 유튜브 채널을 검색한다. 사회에서 정치나 연예 관련 큰 소식이 하나 뜨면, 유튜브 안에서

다양한 크리에이터들이 그 주제를 다룬다. 어린아이들도 '유튜브'라는 단어만 들으면 눈이 반짝거리고, 유튜브 크리에이터가 되겠다고 이야기한다.

자기 자신을 표현하고, 또 자신을 브랜드화할 수 있으며, 다른 사람과 소통할 수 있고 누구나 창작자가 될 수 있다는 점에서 유튜브는 매우 유익하다. 그런데 최근에 여러 가지 문제점들도 등장한다. (1) 조회 수를 높이기 위해 가짜 정보를 퍼트리는 일 (2) 부모가 수익 창출을 위해 아이를 데리고 무리하게 촬영을 강행하는 일 (3) 악플로 인해서 크리에이터들이 상처를 받는 일 (4) 지나친 정보의 과잉으로 피로함을 느끼는 현대인들 (5) 사람들이 온라인에 머무는 시간이 너무 많다 보니 오프라인으로 소통하는 것을 어려워함 (6) 유튜브 뒷광고 논란으로 인해서 시청자들을 기만

하는 일 (7) 여전히 조회 수를 높이기 위한 선정적인 콘텐츠의 문제들.

이러한 시대에 '유튜브 리터러시Youtube Literacy' 교육이 절실하다. 단순히 콘텐츠 제작 교육에만 몰입하는 것이 아니라, 유튜브 문화를 비판적으로 성찰하는 교육도 요청되는 것이다. 아쉽게도 미디어교육에 있어서 기술 수업이 여전히 훨씬 인기가 많고, 수요가 큰 것이 사실이다. 대부분의 미디어교육 기관에서는 콘텐츠 제작 교육을 많이 개설한다. 필자 역시도 콘텐츠 제작 교육을 많이 하고 있다. 하지만 강의 중간에 유튜브 리터러시의 중요성을 강조한다. 우리가 급변하는 미디어 환경 속에서 어느 지점에 서 있고, 어떠한 마인드로 유튜브 문화에 참여해야 하는지를 성찰하도록

돕는 것이다. 유튜브 콘텐츠 제작 수업을 진행할 때에도 다음과 같은 내용을 포함한다면 좋을 것이다.

첫째, 유튜브 철학을 정립하는 일이 필요하다. 유튜브를 단순히 돈을 벌기 위해서 시작하기보다는 올바른 유튜브 철학을 갖는 게 중요하다. 그 철학이 무엇이냐면 '모든 세대가 자신의 이야기를 할 수 있는 것'이다. 다양한 세대의, 다양한 계급의, 다양한 직종의 사람들이 자신의 이야기를 자유롭게 공유하는 콘텐츠를 보면 유튜브라는 공간이 아름답다는 생각이 든다. 유튜브로 인해서 우리는 타인을 이해하고, 소통할 수 있는 기회가 생기는 것이다.

하지만 최근 이슈인 '유튜브 뒷광고' 논란을 보

듯이 채널들이 돈을 벌기 위해서 혈안이 되어 있는 풍경을 볼 때면 그 아름다운 공간이 갑자기 꼴보기 싫어진다. 많은 시민과 청소년과 어린이들이 유튜브 크리에이터를 꿈꾼다. 그때 올바른 유튜브 철학의 정립이 필요하다. 건강한 마인드로 시작할 수 있도록 미디어교육이 이루어져야 할 것이다. 그 일을 위해서 인기 유튜브 채널을 분석해보는 수업도 좋을 것이다. 내가 좋아하는 채널을 소개하고, 그것의 장단점을 분석하면서 자연스럽게 건강한 마인드를 키워 나아갈 수 있으리라 생각된다. 수업 시간이나 가정에서 자녀와 함께 다음 표를 가지고 학습활동을 해보면 좋겠다.

📺 내가 좋아하는 유튜브 채널 모니터링하기

채널/방송명	
제작자	
방송 일시	
내용	
좋은 점과 아쉬운 점	
별점과 한줄 평	

둘째로, 저작권에 대한 교육이 필요하다. 유튜브가 수익까지 연결이 되는 큰 플랫폼이 되면서 저작권에 대한 교육이 더욱 절실해졌다. 저작권이란 '창작자에게 저작물에 대한 권리를 주는 제도'를 말한다. 그러므로 타인의 저작물을 사용하려면 저작권자에게 허락을 받는 것이 기본이다. 이러한 기본 개념만 잡힌다면 콘텐츠를 만들 때 타인의 저작물을 함부로 쓸 수 없다는 것을 알게 된다. 그리고 나의 저작물 역시도 소중하다는 것을 깨달을 수 있다.

그렇다면 '저작물'이란 무엇일까? 저작물을 정의하는 내용은 무엇일까? 저작물이란 '인간의 감정과 사상을 표현한 창작물'을 말한다. 크게는 영화나 소설, 음악과 같은 예술작품이 저작물인 것은 당연할 것이다. 하지만 작게는 스마트폰으로 찍은 사진이

나 영상도 그 안에 창작자의 사상과 감정이 담겨 있다면 저작물이 될 수 있다. 심지어 인터넷에 게시된 글도 저작물로 인정받은 사례가 있다. 우리가 저작권에 대한 이해 없이 타인의 영상 자료나 좋아하는 가수의 음악을 내 콘텐츠에 함부로 사용한다면 안 될 것이다. 가장 좋은 방법은 좀 미약하더라도 '오리지널 창작 콘텐츠'를 만드는 것이다. 가장 위험한 유혹은 덜 수고하고 좋은 결과물을 얻고 싶은 유혹이다. 그러면 남이 만든 저작물을 편집해서 사용하고 싶어진다. 그렇게 만들어진 영상이 화려할 수는 있지만 그것은 좋은 콘텐츠라고 말할 수 없다. 좀 더디고, 완성도가 미약할지라도 직접 기획하고 촬영한 영상을 공유하는 습관을 가지는 일이 필요하다. 혹여나 음악과 같이 직접 창작할 수 없는 영역이라면 유튜브에서

제공해주는 오디오 라이브러리 무료 음악을 활용하는 것으로 해결할 수 있을 것이다.

셋째로, 뉴스 리터러시와 마찬가지로 유튜브를 시청할 때에도 팩트 체크의 자세가 필요하다. 유튜브는 플랫폼의 특성상 개인이 자유롭게 콘텐츠를 공유하다 보니 사실관계가 분명하지 않은 다양한 영상들이 업로드된다. 조회 수를 늘려 수익을 올리기 위한 거짓 정보들이 가득하다. 특히나 지금과 같이 코로나19로 인한 혼란의 시대에 거짓 정보들은 더욱 활발하게 움직인다. 병을 치료하는 약이 있다느니, 정부가 국민을 속이고 있다느니 하는 가짜뉴스들이 판을 치고, 자극적인 소재의 콘텐츠들이 더 많이 만들어진다. 이렇게 어려운 시기일수록 사람들은 그런 가짜뉴스에 더 현혹되

기가 쉽다. 유튜브 리터러시 교육이 필요한 이유가 여기에 있다.

시청자가 스스로 팩트 체크 능력을 키워야 한다. 관심을 끌기 위해 자극적인 소재로 콘텐츠를 만드는 채널에 현혹되지 않도록 분별력을 가져야 하는 것이다.

유튜브 리터러시의 마지막 단계는 역시 스스로 콘텐츠를 만들어보는 일일 것이다. 이 내용은 워낙 중요하기에 다음 챕터에서 자세히 다루도록 하겠다.

나만의 온라인 콘텐츠 기획하기

미디어콘텐츠 기획의 기술

"당신의 이야기가 방송입니다."

언택트 시대에 콘텐츠 제작은 더 중요한 일이
되었다. 그것이 성취감을 넘어서 수익 창출까지
가능하기 때문이다. 나만의 콘텐츠를 브랜드화에
성공한 개인들은 언택트 시대에 가장 큰 혜택을
누리고 있다. 그래서 이번 장은 나만의 콘텐츠를
제작하고자 하는 이들을 위한 챕터이다.

유튜브는 'You'와 'tube'의 합성어다. 모든 개인이 자신의 방송국을 만들 수 있다는 것이다. 그것이 의미적으로는 훌륭하다 하더라도 과연 영향력이 있을까 하고 의문을 갖는 경우가 초기에는 많았다. 하지만 놀랍게도 유튜브는 21세기 가장 혁명적이고 영향력이 큰 플랫폼이 되었다.

유튜브 시대는 우리가 가진 모든 것이 콘텐츠가 될 수 있다는 것을 보여주었다. 나의 일상, 나의 지식, 나의 말투, 나만의 취미 등등 그 모든 것이 콘텐츠가 된다. 기존의 레거시 미디어산업에서는 어떤 장비를 쓰고, 제작비를 얼마를 쓰는지, 얼마나 유명한 연예인이 출연하는지가 하나의 권력이었지만, 유튜브에서는 그런 것들이 통하지 않는다. 개인이 가장 중요하다. 장비보다도 그 사람 자체가 가지고 있는 콘텐츠가 더 중요한 것이다.

보물 같은 콘텐츠를 가지고 있는 사람은 스마트폰 하나로도 엄청난 가치의 방송을 만들 수 있다. 조그만 방에서 촬영한 영상이 거대한 스튜디오에서 수많은 인기 연예인들이 출연한 방송보다 더 큰 가치를 가질 수도 있다.

인기 크리에이터들이 방송에 출연하면서 유튜브 크리에이터의 수요는 크게 급증했다. 하지만 초기에 너무 수익을 강조하는 바람에 우리는 이 새로운 플랫폼에 대해서 왜곡된 관점을 가질까 염려가 된다. 유튜브의 가장 근본적인 철학은 모든 사람이 자유롭게 자신의 이야기를 하고, 또 서로 소통하는 것이다. 신분이나 나이나 성별과 관계없이 모든 사람이 자유롭게 내가 가진 것을 표현하고, 또 내가 알고 싶은 것을 스스로 검색해서 찾는 공간이 바로 유튜브이다. 이것을 잘 활용한다면 가장 민주

적이고 미래지향적인 사회의 모습이기도 하다.

우리가 유튜브 채널을 만들고 지속해서 운영하려면 나만의 콘텐츠를 찾아야 하고, 또 그것을 미디어를 통해서 표현하는 방법을 배워야 한다. 그러므로 기획이 잘 이루어지면 좋다. 이 단계에서는 나는 누구인지, 내가 좋아하는 것은 무엇인지, 내가 지속적으로 할 수 있는 이야기는 무엇인지 파악해야 한다. 이것이 정해지면 그때 비로소 채널 이름도 정하고, 또 유튜브 채널을 꾸밀 수 있을 것이다. 오리지널 마인드를 가지고 창의적인 콘텐츠를 기획하는 일이 중요하다.

대부분의 미디어 콘텐츠는 크게 3가지 단계를 거쳐서 완성된다.

1) Pre-Production 단계 : 기획, 시나리오, 콘티, 촬영장소
 섭외, 캐스팅

2) Production 단계 : 촬영

3) Post-Production 단계 : 편집, 색 보정, 오디오 믹싱

물론 이런 제작 과정의 매뉴얼을 너무 모범생처럼 지킬 필요는 없다. 때로는 즉흥적으로 촬영이 먼저 진행되는 경우도 있기 때문이다. 종종 지나치게 계획만 오래 세우는 태도는 창의성을 방해하기도 한다. 하지만 대부분의 영상은 이런 제작 과정의 단계를 거친다는 것은 기억하는 것이 좋다.

유튜브 채널 운영은 그 속성상 하나의 콘셉트를 가지고 일관성 있는 콘텐츠가 업로드될 때에 더 파급력을 갖는 경우가 많다. 그러므로 기획단계에서 자신이 오랫동안 할 수 있는 나만의 콘텐츠를

찾는 것이 현명해 보인다. 그저 트렌드를 쫓는 얄팍한 기획으로는 오래 지속할 수 없을 것이다.

그리고 편집을 배우는 것도 중요하다. 영상 콘텐츠를 만드는 일에 있어서 편집을 직접 해보는 것은 중요하다. 컷 편집을 하고, 음악을 선곡하고, 적절한 위치에 자막을 넣는 과정에서 우리는 더 많은 것을 배울 수가 있다. 요즘에는 스마트폰 애플리케이션으로도 쉽게 편집을 할 수 있는 시대이니 고마운 일이다. 처음에는 그렇게 시작했다가 때가 되면 '프리미어CC'나 '파이널 컷 프로'와 같은 고급 편집 툴에도 도전하게 될 날이 있을 것이다.

가. 어떤 콘텐츠를 만들 것인가?

그럼 우리의 영상 콘텐츠 기획안을 작성해보도록 하자. 우선은 자신이 가장 잘 알고 있는 이야기나 알고 싶은 주제에 대한 이야기인 것이 좋으므로 자신에게 다음과 같은 질문을 던져보자.

- 나는 무엇을 조사하기를 원하는가?

- 무엇이 나를 흥미롭게 하는가?

- 내가 염려하는 것은 무엇인가?

- 우리가 정말로 열정을 보이는 것은 무엇인가?

- 내가 속한 사회에/가족에게/나에게 문제가 되는 것은 무엇인가?

- 이 영상을 만드는 목적은 무엇인가?

- 아무리 이야기해도 지치지 않는 대화 주제는 무엇인가?

어떤 사람은 카메라 앞에서 노래를 부르는 일에 큰 열정을 보일 수도 있고, 어떤 사람은 다양한 정보를 나누는 것을 좋아할 수 있고, 또 어떤 사람은 영화나 책을 소개하는 일에, 혹은 웃음을 주는 일에 열정을 가질 수도 있다. 또 어떤 사람은 곤충이나 별을 관찰하는 일에 열정이 있을 수 있다. 그러므로 기획 단계에서 진짜 자신이 원하는 것이 무엇인지를 잘 파악하는 일이 중요하다. 이를 위해서는 자신을 잘 관찰해야 하고, 나 자신에게 많은 질문을 던져야 하는 단계이다.

처음 유튜브를 시작할 때 사람들은 카메라를 뭐로 사야 할지, 편집을 어떻게 해야 할지 어려워하고 그것을 더 중요하게 여기는 경우가 많은데 사실은 기획 단계가 더 어렵고 더 중요하다. 아무리 좋은 장비가 있다 한들 하고 싶은 이야기가 없

다면 유튜브 방송을 만드는 것은 불가능하다.

특히나 한국의 교육체계 안에서 잘 적응하며 그냥 성실하게 살아온 사람일수록 자신만의 콘텐츠를 찾고, 자신을 자유롭게 표현하는 것을 어려워한다. 다른 사람이 부과하는 과제를 성실하게 수행하고 성적을 올리기 위한 공부는 잘하면서도, 자신이 정말 원하는 것이 무엇인지 알기는 쉽지 않다. 정말 내면의 뼛속까지 내려가서 자신이 원하는 것이 무엇인지, 무엇을 말하고 싶은지를 떠올려야 비로소 지속 가능한 개인 방송을 만들 수 있을 것이다.

최초의 아이디어는 매우 허접할 수 있고, 비슷한 아이디어가 이미 많이 있을 수도 있다. 그렇다고 해서 좌절하면 안 되고, 더 깊은 고민을 통해서 나만의 콘텐츠 콘셉트를 잡아 나아가야만 한다.

세상을 바꿀 만큼 놀라운 기획력을 가졌던 잡스 역시도 최초의 아이디어가 얼마나 연약한지를 이야기했다. 이 명언은 내가 가장 좋아하는 창작에 관한 조언이다.

"최초의 아이디어는 너무 연약해서 물을 주고 햇빛을 주어야 자라난다."

- 스티브 잡스

아주 위대한 영화들도 보면 처음 시작에서는 아주 미약한 몇 개의 숏의 조각으로 시작하는 경우가 많다. 하지만 그 작은 숏의 조각을 시작으로 이야기가 완성되고, 그 안에 주제를 담고, 배우의 연기와 촬영과 음악 등으로 물을 줄 때 놀라운 예술작품이 탄생하게 되는 것이다.

콘텐츠 기획에서 우리는 크게 스스로에게 3가지 질문을 던지면 좋다. 그것은 바로 'why' 'what' 'how'이다. 좀 더 풀어서 이야기하면 'why'는 '콘텐츠를 왜 만드는가?'이고 'what'은 '무엇에 대한 이야기인가?'이고, 'how'는 '어떤 방식으로 만들 것인가'에 대한 내용이라 말할 수 있다. 우리가 만들고자 하는 콘텐츠가 스스로가 가장 잘 할 수 있는 이야기면서, 다른 콘텐츠와 차별성이 있고, 동시에 시의성이 있는 메시지를 담고 있다면 국경을 초월하는 강력한 콘텐츠를 만들어낼 수 있으리라 생각된다. 내가 만든 콘텐츠를 공유하고 싶은 마음이 드는 그런 멋진 콘텐츠를 이 글을 읽는 모든 이들이 만들 수 있기를 응원한다.

좋은 기획의 조건

- 분명한 주제의식 - 평소에 고민했던 테마, 주제 의식
- 니즈와 타이밍(시의성) - 지금의 시대에 필요한 정서, 메시지 등
- 새로움과 다름 - 이 콘텐츠만이 가지고 있는 특별함이 있는가
- 포지셔닝 - 나만의 포지션이 있는가
- 타깃 - 누가 보기를 원하는가
- 실현 가능성 - 현실적으로 만들 수 있는 콘텐츠 기획인가

브레인스토밍 팁. 이야기 릴레이 게임

하나의 장면을 떠올려서 적어보고, 옆에 있는 사람이 뒷 장면을 상상해서 적어보는 게임.

첫 장면 예시	예시 1) 길을 가다가 10만 원을 길에서 줍는다. 예시 2) 책을 보다가 잠들었는데, 깨어보니 나 혼자 있다. 예시 3) 공이 날아와 내 머리를 친다.
S#1	
S#2	
S#3	
S#4	
S#5	
S#6	

나의 강의 콘텐츠 기획안 작성하기

순서	내용
강의 제목	
카테고리	옆 페이지의 카테고리 목록에서 선택해봅시다.
기획 의도	
강의 내용	
콘셉트	
기대 효과	
무대디자인 아이디어	

자동차	엔터테인먼트	노하우/ 스타일
뷰티/패션	가족엔터테인먼트	음악
코미디	영화/애니	뉴스/정치
음식	비영리/사회운동	스포츠
인물/블로그	애완동물	과학기술
게임	여행/이벤트	교육

나. 영상 언어의 이해

유튜브 콘텐츠를 만드는 데 영상 언어를 이해하는 것은 중요하다. 우리가 문자 언어를 잘 이해할수록 좋은 글을 쓸 수 있듯이 영상 언어를 잘 이해하고 활용해야 좋은 영상 콘텐츠를 만들 수 있다. 그렇다고 해서 너무 어렵게 여기지 않아도 되는 것이 이미지 언어가 문자 언어보다 우리에게 더 직관적이다. 배우지 않아도 우리는 본능적으로 어느 정도는 그것들에 대해 알고 있다. 그래서 우리는 문자 언어를 배울 때처럼 오랜 시간이 걸리지는 않는다. 최근에 봉준호 감독이 〈기생충〉이라는 영화로 골든글로브 영화제에서 했던 수상 소감이 화제가 된 적이 있다. 그는 이렇게 말했다.

"우리는 모두 단 하나의 언어를 쓴다. 영화 언어."

라고. 참 멋진 말이다. 문자 언어는 국가별로 다르고 배우는 것이 오래 걸리지만 영상 언어는 그렇지 않다. 그것은 전 세계가 다 이해할 수가 있다. 바로 이 점이 영상 콘텐츠를 만드는 매력이다.

유튜브 크리에이터로 활동하다 보면 단순히 국내에서뿐 아니라, 전 세계와 소통하고 싶은 욕구가 생긴다. 그리고 그것이 가능하다. 왜냐하면 영상 언어는 전 세계의 언어이기 때문이다. 우리의 콘텐츠가 국내를 넘어서 전 세계를 향해 뻗어 나아가는 것이 가능하다. 처음부터 디지털 세대를 살아온 사람들에게는 너무 자연스러운 일처럼 보여질 수 있겠지만, 사실 정말 획기적인 일이다. 그야말로 '유통의 혁명'을 의미하는 것이다.

나의 콘텐츠를 시각화하는 과정에서 다양한 고민을 하는 것이 필요하다. 스튜디오를 어떻게 꾸밀지, 어떤 배경 앞에서 촬영을 할지, 의상은 무엇을 입을지, 어떤 소품을 활용할지 등 그런 시각화 과정을 고민하는 것이 바로 콘티 단계이다. 내가 할 이야기의 내용에 있어서는 당연히 고민을 해야겠지만 이미지 언어에 대해서도 많은 고민이 필요하다. 어쩌면 더 중요할 수도 있다. 방송과 같은 시각 매체에서는 커뮤니케이션에 있어서 말의 내용보다 보이는 것이 더 크게 작용하기 때문이다. 그 보이는 것이 꼭 외모만을 의미하지 않는다. 외모가 특출하면 유리한 면은 있겠지만 그것이 전부는 아니다. 우리가 자신만의 색깔이 있는 시각적 콘셉트를 가지고 방송을 한다면 더 창의적인 미디어 콘텐츠가 탄생할 수 있을 것이다.

필자는 영상 언어에서 크게 3가지를 중요하게 여기는데, 첫째는 사이즈, 두 번째는 앵글, 세 번째는 '프레이밍'이다. 이것들은 영상 언어의 가장 기본적인 요소이지만, 이것들만 잘 활용해도 다채롭고 창의적인 표현이 가능하다.

첫째로, 사이즈는 인물과 피사체를 어떤 크기로 찍을지에 대한 고민이다. 가령, 한 인물이 눈물을 흘리는 장면을 찍는다고 생각해보자. 어떤 사람은 클로즈업CU으로 눈물을 흘리는 배우의 얼굴을 가까이서 찍기를 원할 것이고, 어떤 사람은 웨이스트 숏WS 정도로 다가가길 원할 것이고, 어떤 사람은 더 담백하게 뒷모습으로 풀숏FS으로 찍기를 원할 수도 있다. 때로는 인물보다 공간이 더 중요할 때가 있다. 그럴 때는 롱숏LS이 적합하다. 영상 연출이 어려

운 점이 산수처럼 정답이 없다는 점이다. 다양한 선택의 가능성에서 하나를 선택할 뿐이다. 다양한 사이즈를 찍어보는 것도 좋겠지만, 그 장면에 가장 적절한 하나의 사이즈를 택하는 것이 어쩌면 더 수준 높은 경지라는 생각이 든다.

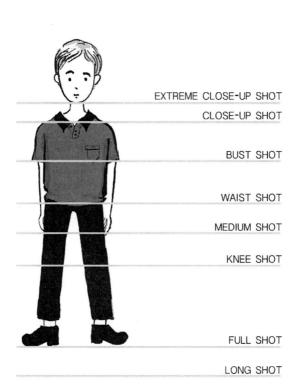

EXTREME CLOSE-UP SHOT

CLOSE-UP SHOT

BUST SHOT

WAIST SHOT

MEDIUM SHOT

KNEE SHOT

FULL SHOT

LONG SHOT

둘째로, 앵글이다. 피사체를 내려다보는 장면으로 찍을지, 눈높이로 찍을지, 아니면 올려다보는 앵글로 찍을지 선택하는 일이다. 크게 3가지로 나누는 것이지만, 더 세밀한 각도의 차이까지 생각하면 이 역시 무한한 경우의 수에서 하나를 택하는 셈이다. 올려다보는 앵글로 찍으면 인물이나 피사체를 좀 더 권위 있는 존재로 여기는 느낌을 준다. 내려다보는 앵글은 그 반대의 의미를 주고, 눈높이로 찍는 앵글은 안정적이고 친밀한 느낌을 준다. 이렇게 앵글의 차이만으로 하나의 숏의 다양한 의미와 감정을 담아낼 수 있다.

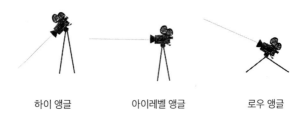

하이 앵글　　　　아이레벨 앵글　　　　로우 앵글

세 번째로, 프레이밍이다. 모든 카메라는 네모라고 하는 숙명을 가지고 있다. 결국 선택과 배제가 있다는 것이다. 하지만 그런 카메라의 제약성이 반대로 창의성과 예술성을 가능하게 하기도 한다. 제한된 프레임 안을 어떻게 구성하느냐에 따라서 서사와 장면의 분위기와 의미에 큰 영향을 주기 때문이다. 그래서 촬영을 할 때 성급하게 찍지 말고 사각형의 프레임을 어떻게 구성할지 많은 고민을 하면 좋다. 인물의 동선은 어떻게 할지, 어떤 배경에서 찍을지, 배경은 어디까지 보여주는 것이 좋을지 등 다양한 고민을 할 수 있을 것이다. 프레이밍을 통해서 삶의 진실을 마주하게 될 수도 있고, 반대로 거짓을 담아낼 수도 있다. 그래서 프레이밍에 대한 고민은 창작자에게 아주 중요하다.

이런 매 순간의 고민의 과정이 고통스러울 수도

있지만, 그렇게 숏 하나하나를 정성스럽게 찍어야만 좋은 콘텐츠가 탄생할 수 있을 것이다. 매 숏마다 사이즈와 앵글과 프레이밍을 고민하는 것이 바로 콘티라고 하는 작업이다. 대본을 쓰고 바로 찍는 것보다 이렇게 콘티 작업을 거치면 더 완성도 높은 콘텐츠를 만들 수 있으리라 생각된다.

콘텐츠 스토리보드 그리기

구성	Video	Audio
도입		
본론 1		
본론 2		
본론 3		
결말		
자료영상 〈씨네썸 TV〉		

스마트폰 촬영을 위한 애플리케이션 활용 팁!

　다양한 앱을 활용해서 더 감각적이고, 자신만의 개성을 보여줄 수 있는 톡톡 튀는 영화를 만들어보자!

⑴ 촬영 앱

　- 스톱 모션Stop Motion : 애니메이션 제작 앱

　- 랩스 잇Lapse it : 타임 랩스 촬영 앱

　- 웹툰Webtoon 카메라 : 애니메이션 제작 앱

　- 액션 무비Action Movie : 특수 효과 제작 앱

　- 하이퍼 랩스Hyperlapse : 타임 랩스 촬영 앱

　- 리버스Reverse 비디오 : 영상을 거꾸로 재생하는 앱

- 카툰Cartoon 카메라 : 애니메이션 제작 앱

(2) 편집 앱

- 키네 마스터Kinemaster(아이폰/안드로이드 용)

- 프리미어 러쉬PremiereRush(아이폰/안드로이드)

- 아이무비imovie(아이폰용)

- 비바 비디오Viva Video

- Splice(아이폰용)

스마트폰 촬영을 하더라도 정성을 다해서 촬영을 하는 사람이 고급 장비를 더 잘 활용할 확률이 크다. 장비보다는 태도가 더 중요한 것이다. 처음에는 장비가 중요해 보이지만, 사실 가장 중

요한 것은 '무엇을 말할 것인가'이다.

그러므로 장비가 없다고 주저하기보다는 스마트폰으로라도 무엇이든지 만들어보기를 권하고 싶다. 오히려 창의력은 부족함 속에서 나올 확률이 크기도 하다.

'좋아요'를 부르는 촬영기법

촬영을 할 때 사람들은 카메라 기종에 대해서 먼저 생각하는 경향이 있다. 과거에는 비싸고 좋은 카메라를 들고 있는 것이 하나의 권력이기도 했다. 하지만 거기에만 매몰되어 신종 카메라 장비를 사는 데에만 신경을 쓰는 일은 어리석은 일이다. 내 손에 들고 있는 작은 카메라로도 얼마든 좋은 촬영을 할 수 있다. 어떤 종류의 카메라를 가지고 있던 촬영의 기본은 변하지 않기 때문이

다. 그래서 이 장에서는 간단하지만 중요한 촬영에 대한 이야기를 해보려 한다.

(1) 숏Shot 단위로 생각하라

처음 촬영을 하는 사람들이 가장 많이 실수하는 것 중에 하나가 숏shot 단위로 생각하지 못하는 것이다. 우리는 우리가 보는 영화나 드라마에 대해서 남들에게 설명할 때 줄거리를 이야기하는 경우가 많다. 하지만 촬영을 하게 되면 숏 단위로 생각해야 한다. 그 숏들이 쌓여서 이야기가 되는 것이기 때문이다. 숏shot은 '녹화 버튼을 누르고부터 정지 버튼을 누르기까지'가 한 숏이다. 그 한 숏

은 매우 긴 롱테이크[11] 숏이 될 수도 있고, 아니면 아주 짧은 몇 초짜리 숏이 될 수도 있다. 어쨌든 중요한 것은 그 하나의 숏을 매우 치밀하게 설계해서 찍어야 한다는 점이다. 스쳐 지나가는 몇 초짜리 숏이 가끔은 영상 전체의 퀄리티를 좌우하기도 한다. 그 하나의 숏 안에서 우리가 고려할 점은 사이즈와 앵글, 프레이밍, 조명, 배우의 동선, 소품, 연기, 배경, 카메라의 움직임 등 다양할 것이다.

11 흔히 '롱테이크'라고 하면 하나의 숏을 끊지 않고 찍는 숏을 이야기한다. 히치콕이 〈로프〉라는 영화에서 영화 전체를 하나의 숏으로 찍는 것을 시도하기도 했고, 최근에는 예술적 야심을 가진 감독들이 하나의 신이나 시퀀스를 롱테이크로 찍는 것을 시도한다. 대표적으로는 봉준호 감독의 〈살인의 추억〉이나 알폰소 쿠아론 감독의 〈칠드런 오브 맨〉, 그리고 샘 멘데스 감독의 〈1917〉을 예로 들 수 있겠다. 꼭 이 영화의 롱테이크 장면을 보기를 추천한다.

모든 숏마다 감정이 담겨 있고, 정보가 담겨 있어야 한다. 때론 하나의 숏 안에 영화 전체를 관통하는 주제와 정서가 담겨 있기도 하다. 그 숏들이 모여서 좋은 장면이 되고, 그 장면들이 모여서 창의적인 이야기가 탄생하는 것이다.

(2) 삼각대를 사용하라! 줌을 사용하지 마라

이것은 처음 촬영을 하는 사람들에게 주는 조언이다. 종종 처음 촬영하는 사람들을 보면 마음이 조급해서 카메라를 좌우로 휘두르면서 찍기도 하고, 줌 인아웃을 즉흥적으로 사용하는 것을 보게 된다. 그런 촬영은 그 순간에는 못 느끼겠지만, 편집을 위해 촬영 소스를 다시 보게 되면 하

나도 쓸 장면이 없다는 것을 깨닫게 된다. 그래서 처음 촬영을 할 때에는 삼각대를 활용해서 숏 하나하나를 안정되게 찍는 것이 좋다. 삼각대만 잘 활용해도 영상의 퀄리티를 매우 높일 수 있다. 구도와 앵글, 인물의 동선 등을 더 섬세하게 조율할 수 있기 때문이다. 삼각대 없이 촬영을 할 때에는 사실 더 많은 리허설이 필요하다. 그런데 귀찮다고 삼각대 없이 막 휘둘러서 촬영하게 되면 형편 없는 결과물이 나올 확률이 크다. 줌 기능도 편하다고 해서 쉽게 쓰는 습관은 좋지 않다. 오히려 더블액션과 같은 연결을 시도해보는 것이 좋다. 먼저 풀숏F.S으로 인물의 움직임을 찍고 그 이후에 바스트 숏B.S으로 한 번 더 반복해 찍어서 편집으로 연결을 하는 것이다. 이렇게 장면 연출을 하면 줌을 이용해서 한 번에 찍는 것보다 시간은

2부 나만의 온라인 콘텐츠 기획하기

오래 걸리지만, 더 안정적인 결과물을 얻을 수 있을 것이다. 꼭 줌을 활용하고 싶다면 디지털 줌을 이용하는 것보다 '발줌'으로 내가 피사체를 향해 걸어가면서 점점 가까이 다가가며 촬영을 하는 것을 추천한다. '발줌'이 생각보다 고급스러운 장면을 만들어낼 수 있다.

⑶ 자연광을 활용하라/빛을 등지고 촬영하라

조명이 충분하면 모르겠지만, 자연광을 조명으로 활용해서 촬영을 해야 할 때는 빛을 등지고 하는 것이 좋다. 그러면 더 깨끗한 장면을 담아낼 수 있을 것이다. 많은 촬영감독들이 태양만큼 좋은 조명은 없다고 이야기한다. 그러니 조명 장비

가 부족한 것을 탓할 수도 있겠지만, 자연광을 잘 활용하는 방법을 고민하는 것이 더 현명할 것이다. 언제나 창의성은 부족함 속에서 탄생한다. 자연광이라 할지라도 시간대에 따라서, 그리고 날씨에 따라서, 카메라의 위치에 따라서 그 빛의 표현이 다양할 것이다. 흔히 영화를 빛의 예술이라고 한다. 처음에 필자는 이 말이 무슨 말인지 몰랐다. 하지만 이미지 예술에 대해서 계속 공부할수록 빛이라고 하는 것이 장면의 뉘앙스에 얼마나 큰 영향을 주는지를 깨닫는다. 평소에 우리 주변의 빛과 조명에 대해서 많이 관찰할 수 있기를 바란다. 빛을 잘 활용한다면 가장 매혹적인 이미지를 만들어낼 수 있을 것이다.

⑷ 사운드에 신경을 쓰라

촬영할 때 사운드적인 면에서도 신경을 써야만 한다. 우리는 흔히 촬영을 할 때 눈에 보이는 그림에만 신경을 쓰느라 사운드를 놓치는 경우가 많은데 그렇게 되면 좋은 결과물을 얻어낼 수가 없다. 영상에서 사운드가 가지는 비중이 생각보다 크기 때문이다. 우리의 머릿속에 떠오르는 명장면을 다시 찾아보자. 그리고 거기서 사운드를 없앤다면 어떨까? 매우 밋밋한 장면이 된다는 것을 깨달을 수 있을 것이다. 그만큼 사운드가 중요하다.

미디어 사운드라고 하면 크게 3가지를 이야기한다. 첫째는 '대사', 둘째는 '효과음', 셋째는 '음악'이다. 이 세 가지 요소를 적절하게 조율하는 것이 바로 사

운드 편집 과정이라고 할 수 있다. 우선 대사가 잘 들려야 한다는 것은 누구나 쉽게 생각할 수 있고, 또 좋은 음악이 장면을 더 풍부하게 한다는 것은 알고 있다. 하지만 효과음의 중요성을 놓치는 경우가 많다. 특히나 현장음의 중요성을 생각하지 못한다. 그래서 많은 사람들이 영상에 잡음이 많이 들어가니 현장음을 다 없애고 음악으로 대체하는 편집을 시도한다. 이런 방법은 매우 게으른 태도이다. 현장음이 장면을 더 풍요롭게 할 수 있다는 것을 기억해야 한다. 사람들의 걸음 소리, 아이의 울음소리, 경찰차 사이렌이 들리는 소리 등 일상의 작은 소리들이 장면에 더 현실감을 주고, 몰입하게 하는 중요한 요소가 되곤 한다. 미디어 사운드에서 그 현장에서 들리는 가장 기본적인 소리를 '엠비언스ambiance'라고 이야기한다.

공간의 자연적인 소리를 말한다. 엠비언스는 공간에 따라서, 시간대에 따라서, 계절에 따라서 변할 것이다. 이 소리는 마치 도화지와 같은 역할을 한다. 이 위에 대사와 효과음이 얹어진다. 이 엠비언스가 제대로 녹음이 되지 않으면 영상마저도 자연스럽게 연결되지 않는 듯한 느낌을 받는다. 그렇기 때문에 촬영에 대한 고민을 할 때 사운드에 대한 고민도 같이 해야만 한다.

현장음 역시도 폴리foley12 작업을 통해서 다시

12 완성된 영상을 보며 소리를 생동감 있게 스튜디오에서 녹음하는 이들을 폴리 아티스트foley artist라 부른다. 우리가 영상을 보면서 자연스럽게 느끼는 소리들이 사실은 폴리 아티스트에 의해서 만들어진 소리일지도 모른다. 그들은 다양한 재료를 활용해서 소리를 창조한다는 점에서 아티스트가 분명하다.

녹음을 한다면 훨씬 생동감 있는 소리를 얻을 수 있을 것이다. 카메라에 자연스럽게 녹음된 현장의 소리는 잡음도 많이 들어가고 그 소리가 작기 때문에 스튜디오에서 현장의 소리들, 가령 문을 여닫는 소리라든지, 걸음 소리라든지, 샤워하는 소리라든지, 음식을 먹는 소리라든지, 이런 것들을 다시 녹음하는 것이 바로 폴리 작업이다. 이러한 사운드적인 요소를 고려할 수 있기를 바란다.

그리고 음악에 대해서 마지막으로 강조하고 싶다. 음악은 영상의 심장과도 같다. 음악으로 인해서 영상에 의미 부여가 생기고, 편집의 리듬에까지 영향을 주기 때문이다. 우리가 기억하는 대부분의 명장면은 이미지와 좋은 음악이 함께 맞물리면서 만들어지기 마련이다. 음악이 빠진 영상은 생각보다 지루하고 밋밋하다. 음악을 통해서 장면

에 생명력이 부여된다. 그러므로 미디어 사운드의
중요성을 잊지 말자.

(5) 완성도에 대한 기준을 높여라

우리가 촬영을 할 때 스스로 기준을 높이는 태
도가 중요하다. 이것은 예술적인 야심의 영역일
수도 있고, 기본적인 태도의 문제이기도 하다. 너
무 게으르고 안일한 태도로 촬영하는 것이 아니
라, 좋은 장면을 만들겠다고 하는 야심도 어느
정도는 필요하다. 완성도에 대한 기준을 높여서
진행을 해도 항상 부족하고 아쉬움이 남기 마련
인데, 그마저 없다면 형편없는 결과물이 나올 확
률이 크지 않을까? 그러므로 스토리 단계에서부

터 콘티, 촬영, 편집 단계까지 매 순간 최선을 다
하는 태도가 아주 중요하다고 말할 수 있겠다.
그렇다고 해서 단순히 남들에게 과시하기 위한
완성도가 아니라, 스스로에게 부끄럽지 않은 장
면을 만들도록 노력하자. 이 글을 읽는 당신이 만
들어 낼 콘텐츠를 기대한다.

(6) '결정적 순간'을 기억하라

'결정적 순간'이라는 표현은 위대한 프랑스 사진
작가 카르티에 브레송이 했던 이야기이다. 사진
은 일상의 한순간을 포착하는 일인데, 결정적 순
간을 담아낸다면 그 사진은 더 빛날 수 있을 것이
다. 동영상 역시도 사진과 마찬가지이다. 지금은

카메라가 너무 흔한 장비이다 보니까 아무런 생각 없이 동영상 녹화 버튼을 누르는 경우가 많은데, 그러면 좋은 결과물을 얻기는 힘들 것이다. 동영상을 찍을 때에도 '결정적 순간'을 담아내야 한다. 그것은 결코 스포츠 경기의 극적인 순간만을 의미하지는 않는다. 아주 일상적이고 느슨하며 평범한 상황에서도 나 자신에게 '결정적 순간'으로 느껴진다면 그것만으로 충분하다. 그런 영상은 분명 깊이가 다르게 느껴진다.

결국은 카메라 기종이 중요한 것이 아니라, 나의 시선이 중요하다. 어떤 사람은 세상을 그저 스쳐 지나가듯이 바라보지만, 좋은 예술가는 아주 작은 변화에도 민감하게 반응을 한다. 결국은 내가 '본 것'을 촬영할 수 있기 때문에, '본다'라는 것은 생각보다 중요한 의미를 담고 있다. 현대인들은 창

의성 교육에 관심이 많은데, '창의성이 어디서 오는가'라고 누군가 질문한다면, '보는 것'에서 온다고 말해도 과언이 아닐 것이다. 시각장애를 가졌던 헬렌 켈러Hellen Keller는 '본다'는 것이 얼마나 소중한 일인지를 이야기하는『사흘만 볼 수 있다면』이라는 책을 쓰기도 했지 않은가.

좋은 촬영을 위해 꼭 해외나 명소를 찾아가야 한다고 생각하는 것도 편협한 생각이다. 우리 주변의 일상 공간을 주의 깊게 보고 그 안에서 '결정적 순간'이라 느껴지는 것을 촬영한다면 그것이야말로 가장 강력하고 창의적인 영상이라 생각된다.

구성안 및 대본 작성

순서	내용	시간
1	타이틀	
2	MC 오프닝	
3	본론	
4	MC 클로징	
러닝타임		10분

스피치speech에 대한 고민

영화 〈킹스 스피치〉[13]라는 영화를 보면 마이크 앞에만 서면 작아져서 말을 더듬는 지도자가 나오는데, 왠지 남 일 같지가 않다. 1인 방송을 시작해보면 처음에는 기술적인 요소가 더 어렵고 중요한 것처럼 보이지만, 실제로 콘텐츠를 만들기 시

[13] 톰 후퍼 감독, 콜린 퍼스 주연의 영화. 2010년 개봉작. 그해 아카데미 영화제에서 4관왕을 했다.

작하면 오히려 '스피치(말하기)'의 요소가 더 본질적이고 중요하다는 것을 깨닫게 된다. 말하기는 결코 쉽지가 않다.

유명한 화술강연가가 이야기했듯이, "말할 내용만 준비했다면 7%만 준비한 셈이다. 내용만큼 어떻게 말하는가 역시도 매우 중요한 것"이다. 같은 내용의 이야기를 한다고 해도 어떤 사람은 훨씬 재미있고 잘 이해되게 이야기하는 반면, 어떤 사람은 한없이 지루하게 이야기한다. 그것은 말하기의 방법 때문에 생기는 차이다. 물론 말하기는 타고나는 부분도 있을 것이다. 대중강연을 너무 잘하는 강사나 방송인의 모습을 보면 분명 타고나는 요소가 있음을 깨닫게 된다. 그렇다고 해서 좌절할 필요는 없다. 노력으로 어느 정도 보완할 수 있기 때문이다.

지금은 말하기가 중요한 시대이다. 과거에는 많

미디어교육 리부트Reboot

은 전문가들이 글로써 소통했다. 논문을 써서 학회에 발표하거나 교양도서를 씀으로써 대중과 소통했다. 하지만 지금은 자신의 전문 지식을 말로 쉽게 설명할 수 있는 커뮤니케이터로서의 역할이 중요해진 시대이다. 좋은 커뮤니케이터가 많이 나타날수록 그 분야의 산업 자체가 더 활발해지는 경향이 있다. 가령, 과학 분야를 생각해보아도 과학 커뮤니케이터들이 쉽게 일상 속에서 과학의 원리를 설명해주어서 과학에 대한 호기심을 증가시키고, 결국 그것은 과학 연구 활성화와 과학도서 판매도 크게 향상시키는 결과를 가져온다. 영화도 마찬가지이다. 과거에는 평론가들이 글로써 자신의 생각을 표현했지만, 지금은 그런 어려운 글을 읽으려는 사람은 별로 없다. 오히려 말로써 쉽게 영화를 해석하는 리뷰어의 역할이 중요해졌

고, 그들로 인해서 영화를 소비하는 문화가 더 확대되고, 결국 창작자에게도 긍정적인 영향을 준다. 현대인들은 영화잡지를 읽는 것보다 유튜브 영화리뷰를 찾아보는 것이 더 익숙해졌고 일상화되었다. 그러므로 강의 콘텐츠를 만들려는 이들은 반드시 스피치에 대한 공부를 해야 할 것이다.

우리가 쉽게 적용할 수 있는 스피치에 대한 5가지 기술을 공유하고자 한다. 이것만 기억하고 훈련한다면 이전보다 더 나은 말하기 능력을 갖게 될 것이다.

첫째, 자신의 '가장 맑은 소리'를 찾으라. 모든 사람은 각자 자신만의 특색이 담긴 목소리를 가지고 있고, 그 안에서 가장 맑은 소리를 가지고 있기 마련이다. 그 소리를 찾게 된다면 훨씬 듣기 좋은

방송을 만들 수 있을 것이다. 의욕이 앞서면 보통 지나치게 크게 이야기하려고 하는 경향이 있는데, 그러면 오히려 듣는 사람의 집중력이 떨어지고, 시끄럽게만 느껴지기도 한다. 자신의 '공명 소리'를 찾아서 방송을 할 때에 말하는 사람도 편하고, 듣는 사람도 듣기 좋은 방송이 가능한 것이다.

둘째, 소리의 리듬감을 만들어라. 강연이나 방송을 잘하는 사람들을 보면 말에 리듬이 있는 것을 발견할 때가 있다. 긴 이야기를 지루하지 않게 전달하기 위해 그런 리듬감을 만들어낼 수 있으면 좋을 것이다.

셋째, 전달하고자 하는 '고유명사'를 강조하라. 듣는 사람

이 우리의 모든 이야기를 기억하지는 못할 것이다. 하지만 중요한 키워드들을 강조해서 이야기한다면 그래도 청중이 더 쉽게 우리의 이야기를 이해할 수 있을 것이다.

넷째, 3P를 기억하라(pace, pause, pitch). 우리의 말의 스피드를 생각해야 하고, 또 잠시 멈추는 기술, 그리고 말의 음량의 높낮이 역시도 고려하면 좋다. 이 3P를 적절하게 활용한다면 훨씬 효과적인 말하기가 가능할 것이다. 물론 우리의 스피치는 배우의 대사처럼 모든 문장이 완벽하게 설계되기보다는 즉흥적인 요소가 많기 때문에 완벽하게 계산해 말하는 것은 쉽지 않을 것이다. 하지만 우리의 방송을 여러 번 모니터링하면서 자신의 말하기 습관을 조금씩 고쳐나간다면 많이 개선해 나

아갈 수 있으리라 생각된다.

다섯째로, 훅hook이 필요하다. 이야기의 시작점에 청중들의 관심을 끌 수 있는 흥미로운 이야기를 배치한다면 훨씬 효과적인 말하기가 될 것이다. 유명한 강연이나 베스트셀러 책을 보면 초반에 청중이나 독자가 빨려 들어올 수 있도록 흥미로운 에피소드를 들려주는 경우가 많다. 그러면 이야기를 듣는 사람의 마음이 열리게 되고 좀 더 쉽게 이야기의 본론으로 안내할 수 있게 된다. 물론 이런 훅은 편집을 통해서도 만들어내는 것이 가능할 것이다.

이 5가지 스피치의 기술을 활용할 수 있기를 바란다. 가장 중요한 것은 긴장하지 않은 상태에서

방송을 하는 것이 중요하다. 쓸데없는 불안에 휩싸이지 않아야 한다. 그런 부정적인 감정은 우리의 스피치를 방해한다. 영화 〈킹스 스피치〉에서 흥미로운 장면 중 하나가 그렇게 말을 더듬었던 왕이 귀에 헤드폰을 끼고 큰 소리의 음악을 들으면서 책을 읽었을 때 더듬지 않는 현상이 나타나는 장면이다. 이를 통해서 우리의 말하기라고 하는 것이 심리적인 요소와 깊게 연결되어 있다는 것을 알 수 있다. 이완된 마음으로 마이크 앞에 설 때 우리는 더 스피치를 잘하게 된다. 1분 방송부터 시작해보자. 그것을 잘해낸다면 10분, 60분 방송으로 확장을 해도 잘할 수 있을 것이다.

편집이란? 눈 깜박할 사이

영상 편집이란 무엇일까? 왜 편집이 존재하게 되었을까?

　유튜브 콘텐츠를 만드는 데 있어서 편집에 대해서 생각하지 않을 수 없다. 편집을 할 수 있으면 콘텐츠 제작에 훨씬 유리하기 때문이다. 편집 매뉴얼을 배우는 일은 책이나 유튜브 방송을 통해서 쉽게 배울 수 있으나, 오히려 편집의 본질이 무엇인지를 알려주는 곳은 많이 없다. 그래서 이곳

에 간단히 편집에 대한 이야기를 해보려 한다. 편집의 의미를 알면 편집 과정이 결코 귀찮은 것이 아니라는 것을 알게 된다.

영상은 총 세 번 태어난다.

각본단계, 촬영단계, 그리고 편집단계.

편집 수업은 왠지 기술을 배우는 수업 같지만, 사실 그것은 매우 예술적 표현과 연결되어 있다. 매뉴얼을 잘 익히는 것도 중요하지만, 그것이 편집의 전부는 아니라는 것이다. 그래서 한 편집 감독님은 이렇게 말했다.

"편집은 마치 시를 쓰는 것과 비슷하다.
숏이라고 하는 언어를 배열하는 과정이기 때문이다."

라고. 그렇기 때문에 프리미어를 활용해서 편집을 하든, 베가스를 활용해 편집을 하든, 스마트폰 앱을 활용해서 편집을 하든 본질은 똑같다. 그리고 어쩌면 스마트폰으로 편집한 것이 비싼 편집 프로그램으로 한 것보다 더 좋은 작품이 나올 수도 있다.

우리는 영화를 재미있게 볼 때 좋은 감독과 좋은 배우와 촬영감독이 이 멋지고 흥미로운 영화를 만들었다고 생각하면서도 편집의 존재를 당연시하고 잊고는 한다. 사실 편집의 과정이 그 앞 과정만큼이나 아주 중요한데도 말이다. 물론 영화에는 콘티라고 하는 숏의 배열이 어느 정도 구성되어 있기는 하지만 편집의 단계에서 많은 것들이 재창조된다. 이미지를 재배열하고, 사운드를 입힘으로써 영상에 숨결을 더하는 것이다. 어쩌

면 편집 감독은 거의 감독과도 같이 영화에 대한 이해가 깊어야 한다. 잠깐은 단축키를 외워서 편집을 빨리하는 사람이 더 위대해 보이겠지만, 나중에 프로페셔널로 가면 본질적인 감각이 더 중요해진다.

최초에 영상은 편집이 있었을까?

사실 최초의 영화에서는 편집이 존재하지 않았다. 우리가 잘 아는 최초의 영화 〈열차의 도착〉을 보면 편집이 없다. 처음에 사람들은 영상을 끊지 않고 찍어야 한다고 생각했다. 그런데 그 이후 〈달나라 여행〉을 보면 비로소 영화의 시간을 현실의 시간으로부터 해방시켰다. 그리고 영화가 발

명된 지 14년 만에 〈대열차 강도〉로 문법이 확립되었다. 컷, 클로즈업, 교차 편집이 생긴 것이다. 그 이후 영화는 최고의 스토리텔링 예술이자, 오락거리가 되어 지금의 거대한 산업이 되었다.

물론 종종 편집 없는 긴 컷을 찍으려는 예술 감독도 존재한다. 히치콕의 〈로프〉가 그렇고, 최근에 〈버드맨〉이나 〈1917〉이 그랬다. 그리고 영화 전체는 아니지만 알폰소 쿠아론 감독의 〈칠드런 오브 맨〉의 롱테이크 장면 역시 매우 유명하다. 그것은 매우 어려운 작업이다. 중간에 하나라도 틀어지면 처음부터 다시 찍어야 하기 때문이다. 나중에 시간이 될 때 그 영화들을 살펴보는 것도 도움이 된다.

그렇다면 편집이란 무엇이고 왜 존재하는 걸까?

사실 엄밀히 따지면 영화는 1초에 24번 컷한다. 모든 프레임은 시간적으로 분절되어 있기 때문이다. 그러나 우리의 뇌는 그것을 연속으로 지각한다. 그래서 우리는 보통 녹화를 누르고 정지까지를 한 컷으로 이야기한다.

그래서 대략 영화 같은 경우에는 1,000~2,000컷 정도로 구성된다. 방송이나 유튜브 영상은 시청자의 시선을 잡고 놓지 않기 위해서 컷 수가 매우 많다. 거의 2~3초 단위로 컷이 바뀌는 것을 볼 수 있다. 그래서 어떤 미디어 산업에 종사하느냐에 따라서 편집을 하는 자세가 많이 다르기도 하다.

한 친구가 영화 편집 감독에게 "하시는 일이 뭐죠?"라고 묻자 편집 감독은 "영화 편집을 하고 있

다."고 대답했다. 그러자 그 친구가 "아, 나쁜 부분을 잘라내는 거죠?"라고 묻자 편집 감독이 화를 냈다고 한다. 그가 생각한 건 홈 무비였기 때문이다.

편집 감독은 "아닙니다. 편집은 구조이고, 색깔이며 시간의 조작 등등이죠."라고 대답했다고 한다. 그만큼 편집은 결코 실수를 잘라내는 단순한 일이 아니라는 것이다. 그보다 훨씬 더 중요한 일이다. 홈 무비와 달리 영화는 무엇이 나쁜 장면인지를 찾는 것이 더 어렵다. 영화의 맥락에 따라서 선택이 달라질 수 있다. 가령, 종종 봉준호 감독은 현장에서 NG처럼 보였던 장면을 OK 컷으로 선택하는 것으로 유명하다. 다시 말해 우리에게 모든 같은 촬영 소스가 있다고 하더라도 다 다른 방식으로 편집할 것이다. 그리고 거기에 정답은 없다. 그것이 바로 편집의 묘미다.

우리가 편집을 하면서 끊임없이 결정하는 것은
세 가지다.

1) 무슨 숏을 쓸 것인가?

2) 숏을 어느 지점에서 시작할 것인가.

3) 숏을 어디서 끝낼 것인가.

숏은 그것이 드러내고자 하는 바를 충분히 드
러낸 순간에 끊는 것이 가장 좋다. 너무 익지도
않고, 적당히 익었을 때 끊어야 하는 것이다. 숏
을 너무 일찍 끊으면 열매가 설익었을 때 따는 것
과 같다. 반대로 숏을 너무 오래 끌면 부패하기
쉽다. 물론 그 판단이 주관적인 것이라 선택하기
가 쉽지 않겠지만, 수차례 검토해서 가장 적절한
컷의 위치를 잡아야 한다. 종종 컷을 너무 많이 나

누었을 때 영상이 굉장히 산만하게 느껴질 때가 있다. 단순히 카메라 대수가 많고, 스피디하게 편집을 한다고 무조건 좋은 것은 아니라는 말이다.

편집에 대해 내가 가장 좋아하는 명언은 이것이다.

"항상 최소한의 것으로 최대의 결과를 얻도록 노력하라. 암시하는 것이 설명하는 것보다 더 효과적이다."

종종 우리는 더 많이 보여줘야 할 것 같은 유혹을 받는다. 초보 연출자들은 콘티도 없이 카메라 여러 대를 가지고 엄청나게 찍는다. 인물의 동선 연결을 다 더블액션으로 찍으려고 하고 모든 장면을 상세하게 설명하려 든다. 그렇게 되면 정작 중요한 장면에서 관객들이 지칠 수가 있다. 상상력을 제한하고, 관객들을 방관자로 만드는 것이다.

편집을 하는 6가지 기준

 그렇다면 편집을 하는 기준은 무엇일까? 영화
의 고전으로 여겨지는 〈대부〉를 편집한 월터 머
치는 컷을 하는 6가지 기준을 제시하는 데 아주
큰 통찰을 준다.

 1) 감정

 2) 이야기

 3) 리듬

 4) 시선의 방향

 5) 화면의 2차원성 - 180도 법칙

 6) 실제의 3차원 공간 - 인물의 위치와 공간의 상관관계

 그리고 월터 머치는 이 중에 1번 '감정'이 편집

에서 50%를 차지할 만큼 중요하다고 이야기한다. 그만큼 영화의 본질은 결국 감정이라는 것이다. 관객들은 논리와 정보도 중요하지만, 결국 영상은 감정을 전달한다. 그리고 결국 장르라고 하는 것도 감정으로부터 시작되는 것이다. 실제로 우리가 영화를 분석해보면 감정이 강렬하고, 편집의 리듬이 알맞으면 나머지 아래에 있는 단계들은 개의치 않는 경향이 있다.

마지막으로 이야기할 것은, 우리가 컷을 받아들이는 이유는 컷이 꿈속에서 이미지들이 병치되는 방식과 닮아 있기 때문이다. 많은 영화 소재들이 현실과 꿈을 혼동하는 이야기를 택하는 것도 결코 우연은 아닐 것이다. 그래서 어두운 극장에서 보는 편집된 영화는 우리에게 놀랍도록 익숙한 것이다. 그것은 논리적인 사고보다 더 우리에게 자

연스러운 사고 과정처럼 느껴진다. 논리적인 책을 읽는 데에는 훈련이 필요하지만, 영화를 보는 것이 너 자연스러운 것은 이 때문이다.

편집프로그램은 다양한데, 스마트폰으로 편집할 경우에는 '키네마스터'를 추천하는 편이고, 컴퓨터를 활용해서 편집할 경우 초급 과정에서는 '곰믹스'나 '파워디렉터'를 활용하면 좋을 듯하고, 고급 과정에서는 '프리미어 CC'나 '파이널 컷 프로'를 활용해서 편집을 하면 좋을 것이다. 무엇으로 편집하든 사실 본질을 기억하는 것이 더 중요하다. 숏의 선택과 배열을 통해서 나만의 컬러가 있는 영상 결과물을 만들어내는 것이다. 좀 더 완성도를 추구한다면 거기에 음악과 색 보정, 자막을 추가하면 더 생동감 있는 콘텐츠가 탄생할 것이다. 무엇으로 편집을 하든 그 원리는 같다.

편집 꿀팁 키워드	
편집 툴	곰믹스, 파워디렉터, 프리미어CC, 파이널컷 프로, 다빈치리졸브
쿨레쇼프 효과	같은 표정인데 다음 숏에 무엇을 배치하느 냐에 따라서 표정의 뉘앙스가 다르게 느껴 지는 효과
알아두면 좋은 키워드	- 롱테이크 : 편집 없이 길게 찍는 영상 - 점프 컷 : 갑작스러운 편집으로 인해서 인 물의 움직임이 자연스럽지 않게 연결되는 것. 그러나 점프 컷에 리듬이 있을 때 자연 스럽게 받아들여진다.

나아가며

나의 생각과 노트북만 있으면 그곳이 바로 광고회사이고, 영화사이다. 유튜브 콘텐츠 제작은 창작의 즐거움을 경험하게 된다.

유튜브의 시대는 창작자와 수용자의 경계를 허물고 모두가 수평적으로 살아가는 시대를 만들었다. 사람들이 자유롭게 자신을 표현할 수 있고, 또 좋은 정보를 공유할 수 있는 너무 소중한 공간이다. 그런데 동기가 왜곡되면 그 공간은 서로 자

신이 이기기 위한 정글과 같은 곳이 된다. 자신이 승자가 되기 위해 남의 채널을 짓밟고, 구독자를 늘리기 위해 가짜뉴스를 퍼트리고, 자극적인 행동을 하고. 그렇게 되면 유튜브 원래의 의미를 잃는 것이고 우리 모두에게 너무 큰 손해다. 바라기는 유튜브라고 하는 공간이 정보와 즐거움을 나누고 다 같이 성숙한 공동체로 나아가는 계기가 되었으면 한다. 우리가 만드는 콘텐츠로 인해서 유튜브가 더 건강한 미디어 산업으로 자라나기를 기대한다.

마지막으로 콘텐츠 제작에 있어서 해주고 싶은 이야기는 '오리지널 마인드'이다. 우리는 성급하게 좋은 콘텐츠를 만들고 싶어서 다른 사람의 작품을 마음대로 사용해서는 안 될 것이다. 미약하게라도 자신의 오리지널 콘텐츠를 만들어보기를 권한

다. 처음에는 더디겠지만, 내가 생각한 아이디어를 직접 촬영하고 편집을 해야만 콘텐츠 제작 능력이 생기고 나중에는 가상 창의적인 콘텐츠를 만들 수 있을 것이다. 저작권에 대한 기본적인 이해를 바탕으로 창작 활동을 하면 좋겠다.

콘텐츠 제작자들을 위한 점검 사항

1. 다른 사람의 얼굴이 드러나는 사진이나 동영상을 허락 없이 쓰지는 않았나요?

2. 만들고자 하는 콘텐츠가 다른 사람의 명예, 사생활을 침해하고 있지는 않나요?

3. 사람들의 눈길을 끌기 위해 거짓말이나 과장된 주장을 하지는 않았나요?

4. 음란물, 범죄에 이용할 수 있는 정보, 누군가를 차별하는 말을 담고 있지는 않나요?

5. 만들고자 하는 콘텐츠가 다른 사람의 저작권을 침해하고 있지는 않나요?

방구석 힐링 무비

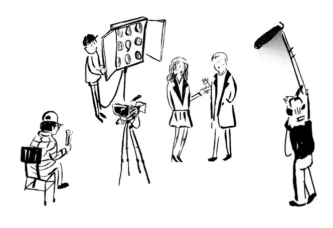

언택트 시대의 무비 트렌드
'기생충', '젠더 감수성', '넷플릭스'

언택트의 시대에 가장 큰 이슈가 되었던 3개의
키워드로 우리 시대의 문화를 이해하고 해석하는
시간을 가져보려 한다.

1. 기생충Parasite

첫 번째 키워드는 '기생충'이다. 2020년은 〈기생

충〉의 해였다. 작년 칸에서의 황금 종려상 수상에 이어서, 봄에는 아카데미 영화제에서 무려 4관왕을 해서 그 순간만큼은 코로나19를 잊을 만큼 감격스러웠다. 필자 역시도 실시간으로 시상식을 보면서 봉준호 감독이 감독상 호명을 받고 수상소감을 이야기하는데, 울컥하면서 눈시울이 붉어졌다. 평소에도 봉준호 감독의 영화를 보면서 흔히 책에 나오는 세계적인 거장들만큼 영화를 잘 찍는 것 같다고 생각했었는데, 이렇게 그 진가가 세계적으로 입증이 되면서 감동이었고, 봉준호 감독의 삶을 가까이서 본 적은 없지만 그 자리에 오기까지 얼마나 어려운 순간들이 많았는지가 느껴지면서 나도 모르게 눈물이 났던 것 같다.

사실 영화 〈기생충〉은 수상 이상의 의미가 있다. 한국 영화가 이제 할리우드에까지 진출할 수

있게 된 산업적인 의미도 크지만, 개인적으로 생각하는 〈기생충〉의 가장 큰 의미는 한국 영화의 미학이 성취되었다는 점이다. 이 부분은 생각보다 중요하게 언급하는 영화 리뷰가 많이 없다는 것이 아쉬웠다. 많은 대중매체에서 영화전문가를 게스트로 불러서 〈기생충〉이 왜 위대한 영화냐고 물으면, '영화박사'라고 하는 사람들이나 인기 있는 영화리뷰 유튜버라는 사람도 제대로 대답하는 사람이 많이 없다는 점에 놀랐다. 계속 뜬구름 잡는 듯한 말만 늘어놓더라. 필자는 왜 〈기생충〉이 뛰어난 영화인가에 대해 그 이유를 주제 의식과 미학적 표현 때문이라고 생각한다.

필자가 대학교에서 공부할 때만 해도 참고할 만한 한국 영화가 많이 없었다. 주로 할리우드 거장 감독이나 일본 감독들이 마치 영화의 아버지

인 것처럼 공부했다. 그런 과정에서 과연 한국적인 영화 미학이란 무엇인지에 대한 많은 고민을 했다. 그러다가 봉준호 감독의 초기작인 〈살인의 추억〉이나 한국 멜로 영화의 산맥으로 여겨지는 허진호 감독의 〈봄날은 간다〉와 같은 영화에서 한국 영화의 미학이 꽤 진보된 느낌을 받았다. 그 후 거의 15~20년이란 시간이 지났다. 그리고 〈기생충〉이 탄생했다. 이 영화는 계급의 문제를 날카롭게 드러내는 웰 메이드 영화인 것만으로 너무 충분히 의미가 있고 중요한 영화이지만, 거기에 하나를 더해서 봉준호 감독이 꾸준히 추구했던 '리얼리즘 미학'이 완성된 듯한 느낌이 들어서 영화를 보며 온몸에 전율이 오는 것을 느꼈고, 영화의 첫 숏부터 스크린 속으로 완전히 빨려 들어가는 경험을 했다. 영화의 이야기, 주제, 미장센, 카

메라 움직임, 세트, 음악, 캐릭터 그 모든 영화의 요소들이 완벽하게 미학적 통일성을 이루는 너무 좋은 영화였다. 게다가 영화의 서사구조와 미학은 매우 한국적인 정서를 담고 있다. 영화를 반복해서 보면 볼수록 이 영화의 미학적 요소가 주제 안에 완벽한 조화를 이루는 모습에 계속 감탄하게 된다. 공간의 프로덕션 디자인은 물론이고, 배우의 연기와 동선, 음악이 작곡되는 방식, 카메라 무빙, 숏의 디자인 등 그 모든 것이 하나의 주제를 향해 있다. 자세한 영화 장면 분석은 이미 넘쳐나기에 이 지면에서는 생략하겠다.

그리고 역시 〈기생충〉 수상의 중요한 의미는 '계급'의 모티프가 전 세계가 공감하는 주제였다는 점이다. 봉준호 감독은 한국 사회의 모습을 은유하여 이러한 영화 구조를 만들어냈는데, 모든 국

가에서 이러한 구조에 공감했다. 계급의 구조로 인한 갈등과 아픔은 어디에나 있는 것이다. 그래서 수상으로 인해서 기쁘면서도 마음이 아팠다. 영화 〈기생충〉은 영화 예술적으로는 감탄스러우면서도, 그 이야기가 우리 인류가 직면한 불편한 진실을 예리하게 들추어낸다. 그래서 이 영화를 보면 영화에 매혹되면서도 마음의 불편함을 느끼는 묘한 체험을 하게 된다.

그렇게 〈기생충〉은 모두가 예상했던 샘 멘데스 감독의 〈1917〉을 제치고, 감독상과 작품상이라는 영예를 안았다. 그런데 이건 비밀인데, 놀랍게도 필자는 시상식 전에 봉준호 감독이 감독상이나 작품상 둘 중에 하나를 받을 것으로 예상했다(유튜브에서 아카데미 수상 예측 방송을 한 적이 있다). 대부분의 영화 기자와 평론가분들은 다 외국어영화

상과 각본상만을 예상했지만, 필자는 그 이상을 바라보았다. 봉준호 감독만큼 모든 숏에 미학적 요소가 가득하면서도 장르적 재미까지 주는 영화는 전 세계적으로도 쉽게 탄생하지 않기 때문이다. 그런데 역시나 예상이 현실이 되었다.

영화가 스포츠는 아니지만, 봉준호 감독의 이러한 성취는 한국 영화산업에 큰 활기를 불어넣었고, 이를 넘어 세계 영화사에 한 획을 그었다. 그리고 그의 성취는 영화를 만들고 공부하는 이들뿐 아니라 코로나19로 힘들어하는 우리 사회에 긍정적인 에너지를 불어넣어 주었고, 잠시나마 고통을 잊는 시간이 되었다. 하루하루를 힘겹게 살아가는 우리 모두에게도 그런 빛나는 날이 찾아오기를.

2. 젠더 감수성

두 번째 키워드로 '젠더 감수성'에 대한 이야기를 하면 좋겠다. 최근 영화계는 물론이고, 사회적으로 가장 큰 이슈가 '젠더'에 대한 주제이다. '미투 운동'을 통해서 그동안 관습적으로 행해졌던 남성의 폭력성과 성차별들이 수면 위로 드러나는 계기가 되었다. 지금의 시대에 젠더 감수성을 키우기 위한 노력들이 사회적으로 다양하게 이루어지고 있는 것으로 보인다.

이러한 차별적인 요소는 현실뿐 아니라, 영화 스크린 속에서도 별반 다르지 않았다. 사회적으로 여성에 대한 차별뿐 아니라, 스크린 안에서도 언제나 여성 캐릭터는 남성 캐릭터보다 다양하지 못했다. 많은 영화 서사에서 여성 캐릭터는 남성

캐릭터의 보조역할에 불과하거나, 판타지로서 그려지는 경우가 많았다. 그래서 이 주제의 대가인 로라 멀비는 "영화는 대부분 남성적인 시선이고, 여성은 에로틱한 볼거리로 존재한다."고 비판했다. 이는 매우 의미심장한 지적이라고 할 수 있다. 과거에 많은 영화에서 실제로 여성 캐릭터는 수동적이고, 희생자로 표현되고, 남성의 시선의 대상으로만 표현된 것이 사실이다. 한국 영화 안에서도 2000년대 초반에 만들어진 영화의 대다수가 남성 배우들이 단체로 등장하는 '알탕 영화'였다. 그리고 그런 영화가 흥행으로도 이어졌다.

하지만 페미니즘 현상과 '미투 운동', '묻지 마 폭행' 등 다양한 사회적 이슈와 영화가 맞물리면서 사람들은 과연 남성다움은 무엇인지, 여성다움은 무엇인지에 대한 다양한 근본적인 고민과 질문을

던지게 되었고, 창작자들도 이에 대해 고민하기는 마찬가지다. 다행인 것은 21세기를 맞이해 한국 영화를 비롯한 동시대의 영화에서 더 다양한 여성 캐릭터를 볼 수 있게 되었다. 이제 단순히 남성의 볼거리로서가 아니라, 스스로 욕망을 가진 주체적인 여성으로 다양하게 그려진다. 가장 고전적인 페미니즘 영화인 〈델마와 루이스〉가 여전히 필자에게는 인생 영화이고, 최근에는 〈윤희에게〉나 〈야구소녀〉, 〈벌새〉, 〈미성년〉, 〈걸캅스〉, 〈아가씨〉, 〈안녕 나의 소울 메이트〉, 〈레이디 맥베스〉, 〈82년생 김지영〉, 〈소공녀〉, 〈옥자〉 등의 영화에서도 여성 캐릭터를 인상 깊게 보았다. 또 2020년에 개봉한 수많은 영화를 보아도 〈정직한 후보〉, 〈결백〉, 〈침입자〉 등 여성 서사의 영화가 많이 만들어졌다. 매우 의미 있는 현상이라고 본다. 영화뿐 아니

라, 드라마에서는 더 다양한 여성 캐릭터가 등장하고 있다.

여전히 젠더에 대한 주제는 뜨겁고, 다양한 논의가 활발하게 진행되고 있다. 최근에는 문화체육관광부와 한국영화감독조합이 주관하여 여성 영화의 의미를 조명하는 〈벡델데이2020〉 행사가 진행되기도 했다. 영화계의 성 평등을 지향하고자하는 취지에서 등장한 행사이다. 이 행사의 이름은 '벡델테스트'를 바탕으로 한다. '벡델테스트'란 1985년에 미국의 여성 만화가 엘리슨 벡델이 고안한 항목으로 '남성이 다수인 영화계에서 얼마나여성 인물이 빈번하게 주도적으로 등장하는지'를판단하는 지수이다. 그 구체적인 항목은 다음과같다. 1) 이름을 가진 여성 인물이 최소 두 사람나올 것. 2) 그 여성 인물들이 서로 대화를 나눌

것. 3) 그 대화는 남자에 관한 것만은 아닐 것. 4) 감독, 제작자, 시나리오 작가, 촬영감독 중 한 명 이상이 여성 영화인일 것. 5) 여성 단독 또는 남녀 주인공의 비중이 동등할 것. 6) 여성이 고정관념하에 재현되지 않을 것. 7) 소수자 혐오와 차별적 시선을 담지 않을 것.

이런 기준에 부합하는 영화로 10편이 선정되었는데, 〈82년생 김지영〉, 〈메기〉, 〈미성년〉, 〈벌새〉, 〈아워 바디〉, 〈야구소녀〉, 〈우리집〉, 〈윤희에게〉, 〈찬실이는 복도 많지〉, 〈프랑스여자〉이다. 최근에 여성이 서사의 중심이 되는 영화들이 많은 사랑을 받으면서 영화계에 새로운 바람을 일으키기도 했다. 행사는 짧게 끝나지만, 영화를 보는 현대 관객들의 시선이 더 넓어지는 계기가 되었으면 한다. 그리고 미디어 리터러시 수업 안에서 이런 영

화 속 여성 캐릭터의 묘사에 대한 교육과 토론이
활발히 이루어지기를 제안하는 바이다.

3. 넷플릭스Netflix

세 번째 키워드로 '넷플릭스'를 선택했다. 언택트
의 시대에 그 시장이 점점 더 커지고 있기 때문이
다. 처음에는 한국 소비자들이 넷플릭스를 그리
선호하지 않았는데, 〈옥자〉가 넷플릭스 개봉을 하
게 되면서 큰 관심을 받았고, 그 이후 요즘 '코로
나바이러스'로 인해서 사람들이 극장을 가지 않게
되면서 대신 온라인 영화 서비스가 크게 활용되
고 있다. 최근에는 한국 콘텐츠도 세계적으로 관
심과 사랑을 받게 되면서 앞으로 그 영향력은 더

커지리라 생각한다.

　영화주의자들은 처음에는 영화를 스트리밍 서비스로 보는 것에 대해서 거부감이 있었다. 하지만 봉준호 감독의 〈옥자〉, 알폰소 쿠아론 감독의 〈로마〉, 마틴 스콜세지 감독의 〈아이리시맨〉 등이 넷플릭스 지원작으로 너무 뛰어난 영화를 만듦으로써 그런 선입견도 사라지게 되었다. 또 〈킹덤 kingdom〉과 같은 드라마나 한국의 예능 콘텐츠가 큰 사랑을 받게 되면서 그 관심은 점점 더 뜨거워지고 있다. 코로나19로 인해서 극장 산업은 점점 어려워진다. 스타 감독이나 팬층이 두터운 배우가 출연하는 영화가 아닌 이상 극장 개봉이 쉽지가 않다. 이런 상황에서 온라인 동영상 콘텐츠 서비스 산업은 계속 확장되리라 생각된다.

　사실 최초의 영화를 이야기했을 때 사람들이

극장에 함께 모여서 영화를 보는 것이 큰 의미를 가졌다. 그런데 언택트의 시대에 이제는 영화를 본다는 것이 혼자 보는 행위로 점차 바뀌어가는 듯하다. 요즘에는 극장 개봉과 동시에 스트리밍 서비스로 제공되는 경우도 많다. 이렇게 한순간에 영화 산업이 변하게 될지는 아무도 예상하지 못했는데, 코로나19가 영화 산업의 많은 것을 바꾸고 있다. 필자는 여전히 영화는 극장이라고 하는 플랫폼과 가장 잘 어울리는 예술매체라고 생각한다. 그러나 온라인 플랫폼과 함께 가는 것은 불가피해 보인다. 마치 도서 분야에서 종이책과 전자책이 함께 가는 것처럼.

온라인 플랫폼이 활성화되며 좋은 점도 있다. 온라인 서비스를 통해서도 우리는 언제든 좋은 영화적 체험을 할 수 있다. 많은 사람들이 집에

좋은 감상 환경을 갖추고 있기도 하고, 또 스트리밍 서비스가 워낙 잘 되어 있다 보니 이전에 놓쳤던 명작들을 다시 만나는 기회도 늘었다. 종종 좋은 영화 한 편은 위대한 스승만큼이나 우리의 세계관을 넓혀주고, 인생을 바꾸는 역할을 하기도 한다. 그래서 다음 장에서는 그런 인생 영화를 만나기 위한 영화 감상법을 소개하려 한다.

영화를 재미있게 보기 위한 몇 가지 방법

영화는 한국 사회에서 가장 대중적인 취미 활동이다. 코로나19로 인해서 사람들은 집에 있는 시간이 늘었고, 자연스럽게 온라인을 통해서 영화를 보는 일이 많아졌다. 넷플릭스나 왓챠, 유튜브와 같은 온라인 영화 서비스를 이용해 놓쳤던 명작을 다시 찾아보게 되었다. 그런데 종종 그동안 팝콘 무비만을 보았던 사람들은 서사의 밀도가 높은 작품을 만나면 적응하기 어려운 경우가

있다. 진입 장벽이 좀 있기 때문이다. 그래서 이 장에서는 인생 영화를 만나기를 원하는 이들을 위한 '영화를 재미있게 보기 위한 5가지 꿀팁'을 소개하려 한다.

첫째는, 영화의 첫 10분을 주의 깊게 보라는 것이다. 모든 영화가 그렇지는 않지만 대부분의 밀도 높은 영화들은 첫 10분에 중요한 정보가 많이 들어 있다. 첫 10분은 영화 속의 주요 인물이 다 등장하는 경우가 많고, 이 영화가 어떤 영화인지를 보여주는 부분이기도 하다. 영화가 앞으로 진행되기 위한 다양한 설정이 등장하는 부분이기 때문에 이 부분을 놓치면 뒷이야기를 완전히 이해하기가 어려울 수도 있다. 그래서 흔히 걸작이라 불리지만 좀 어렵다고 느껴진다면 첫 10분을 주의 깊

게 보라고 이야기해주고 싶다.

둘째는, '미장센mise-en-scene'으로 영화를 보라는 것이다. 좋은 영화는 좋은 장면으로 가득한 영화이다. 영화가 이야기의 예술이지만, 동시에 이미지의 예술이라는 것을 기억할 필요가 있다. 좋은 영화라면 모든 숏의 이미지가 아주 치밀하게 설계되어 있을 것이고, 어떨 때는 영화 속 한 이미지 안에 영화 전체가 담겨 있기도 하다. 이미지 안에 담긴 컬러와 렌즈, 배경, 소품, 카메라의 움직임 등에 영화가 이야기하는 주제가 담겨 있기도 하다는 말이다. 우리는 흔히 명작들의 명대사를 이야기하는 것엔 익숙하지만, 이미지에 대해 이야기하는 것은 낯설다. 그런데 위대한 영화들은 대사도 좋지만, 그보다 이미지는 더 훌륭하다. 그래서 좋

은 영화들은 반복해서 보아도 재미있고, 계속 새로운 요소가 발견되는 재미가 있지 않은가. 종종 어떤 영화는 열 번째 보아서 새롭게 발견되는 미장센의 요소가 있음을 보고 감탄하는 경우가 있다. 이처럼 영화의 '미장센'을 주의 깊게 보는 것은 마치 미식가가 일품요리를 맛보는 것과 같다. 영화를 제대로 음미하며 즐기기 위해서는 '미장센'을 보아야 한다.

물론 '미장센'을 즐기기 위해서는 좋아하는 영화를 다시 한번 보는 경험이 필요하다. 영화에 대한 가장 유명한 명언 중에 "영화를 사랑하는 첫 번째 방법은 같은 영화를 두 번 보는 것"이라는 말도 있지 않은가. 나 자신에게 말 걸었던 영화를 반복해서 본다면 미장센의 요소들이 자연스럽게 발견될 수 있을 것이다.

셋째는, 주인공의 성장과 변화를 보라고 말하고 싶다. 우리가 흔히 인생 영화라고 말하는 영화들은 공통적으로 영화의 주인공이 매력적이다. 그리고 그 매력은 어디서 정점에 이르냐면 변화하고 성장할 때이다. 그 변화와 성장은 때로는 주인공의 인생을 비극으로 몰고 가기도 하고, 반대로 행복한 결말에 이르기도 한다. 어느 길로 가든 주인공의 변화하는 모습은 영화가 끝나도 우리에게 깊은 여운을 남긴다.

가령, 리들리 스콧의 〈델마와 루이스〉에서 델마는 첫 등장에서 남편에게 당당하게 한마디도 하지 못하는 아주 수동적인 아내의 모습으로 그려진다. 하지만 친구 루이스와의 여행을 통해 돌이킬 수 없는 끔찍한 사건이 일어나고 비록 쫓기는 신세가 되지만, 수동적인 여성에서 주체적인 여성

으로 변화하고 성장하는 계기가 된다. 숨겨진 본능이 깨어나는 것이다. 하지만 영화의 결말은 시대적 한계 속에서 비극을 맞이할 수밖에 없었다. 하지만 그 여운은 해피엔딩보다 더 강렬하게 관객들에게 전달된다.

　반대로 해피엔딩으로 끝나는 영화라 할지라도 대부분 상실과 성장을 동시에 경험한다. 많은 사람들이 인생 영화로 꼽는 〈월터의 상상은 현실이 된다〉에서 주인공 월터는 사진 인화를 하는 아날로그적인 직업을 가지고 있고, 정해진 틀 안에서 무료하게 살아가는 인물이다. 그런데 인화해야 할 중요한 사진 한 장을 잃어버려 어쩔 수 없이 모험을 떠나게 되고, 그린란드와 아이슬란드를 넘나들며 상상보다 더 드라마틱한 현실을 마주한다. 그런 과정에서 월터는 이전과는 다른 새로운

사람으로 점점 성장해 간다. 그런 성장으로 인해 그는 일자리를 잃게 된다. 하지만 사랑을 얻는다. 그의 성장과 변화는 삶의 진실에 대해 인사이트를 준다.

때로는 주인공의 아주 작은 변화와 성장으로 큰 울림을 주는 영화도 있다. 고레에다 히로카즈 감독의 〈그렇게 아버지가 된다〉를 살펴보자. 성공한 비즈니스맨이자 안정적인 가정의 남편인 료타는 어느 날 자기 아들이 친아들이 아니라는 사실을 알게 되면서 삶이 흔들리게 된다. 그는 "피가 중요한가 아니면 함께 보낸 시간이 중요한가?"라는 갈등 속에서 고민한다. 료타는 주변 어른의 조언에 따라 '피'를 선택하지만, 예상치 못한 어려움들을 만난다. 그리고 가족에게 '함께 보낸 시간'이 얼마나 중요한지를 깨달으며 좀 더 좋은 아버지

로 성장한다. 사실 그의 모습은 동시대 많은 아버지의 모습이기도 하기에 그의 성장과 변화는 작지만 큰 울림을 준다.

넷째로, 감독의 미학을 발견하라는 점이다. 흔히 '작가 감독'이라 불리는 감독의 영화들을 보면 그 감독만의 일관된 주제나 미학적인 특성이 발견되곤 한다. 올해 칸에서 최고의 상을 받은 봉준호 감독의 영화를 보면 데뷔작부터 '계급'의 주제와 '지하실'이라고 하는 공간이 반복해서 등장한다. 봉준호 감독의 영화를 이해하는 데에 '계급의 모티브'와 '지하실의 미학'은 매우 중요한 것이다. '계급'의 주제는 데뷔작 〈플란다스의 개〉에서는 컨텍스트로 존재했다가 〈설국열차〉에서는 꼬리칸의 사람들이 앞칸으로 전진해가는 인류 마지막의 열차

이야기를 통해 가장 직접적인 방식으로 계급의 모티브를 보여준다. 그리고 〈기생충〉에서는 그 주제를 한 집으로 축소해서 좀 더 우화적이고 영화적인 방식으로 보여주면서 전 세계의 공감을 얻었다. 또 '지하실' 공간도 중요하다. 그 공간은 지상과의 대비를 주는 공간이면서, 동시에 인간의 무의식을 반영하는 공간이기도 하고, 또 장르적인 재미를 주는 공간이기도 하다. 특히나 최근작 〈기생충〉에서의 지하실 공간은 이전 작품보다 더 다양하게 변주되며 가장 창의적인 영화가 탄생할 수 있었다. 봉준호 지하실 미학의 정점으로 느껴진다.

또 한국에서 가장 사랑받는 일본 감독인 고레에다 히로카즈 감독에게 있어서 '가족'이라고 하는 테마는 매우 중요하다. 그는 정말 많은 작품을

만들었지만, 대부분 가족의 이야기를 담고 있다. 그런데 놀랍게도 그 서사는 계속 변주되고, 새로운 주제를 담고 있다. 그 가족의 미학의 정점에는 아마도 〈어느 가족〉이 있다고 생각된다. 그 영화에서 그리는 혈연이 아닌, 함께 보낸 시간으로 엮인 공동체는 그 어느 혈연으로 엮인 가족보다 더 가족스럽게 느껴진다. 때로는 너무도 사랑스럽지만, 또 어떨 때는 서늘한 공포가 느껴지는 이 가족의 풍경은 '가족'의 본질이 무엇인지를 넘어서, 우리 사회의 부조리함에 대한 폭넓은 담론을 끌어낸다.

또 이 시대에 가장 핫한 감독 크리스토퍼 놀란 감독은 항상 '시간'이라고 하는 테마에 대한 이야기로 가장 창의적인 플롯을 만들어내는 감독이다. 데뷔작 〈메멘토〉부터 가장 팬이 많은 영화

〈인셉션〉과 〈인터스텔라〉, 그리고 최근작 〈테넷〉까지, 그는 시간이라고 하는 소재를 영화의 플롯과 엮어서 다양하게 변주하며 놀라운 이야기를 만들어낸다. 마치 영화가 표현할 수 있는 가능성을 최대치까지 끌어올리고자 실험을 하는 듯이 느껴진다. 그가 시각적으로 그려내는 꿈속의 시간과 우주에서의 시간의 상대성을 보여주는 장면은 경이롭게 느껴진다.

특히 최근작 〈테넷TENET〉에서는 더 실험적으로 시간을 거슬러서 과거로 가는 '인버전'이라고 하는 아이니어를 시각적으로 표현해낸다. 한 번도 본 적이 없는 장면과 서사의 타임라인을 보여주어 이 영화를 기대했던 많은 사람들이 혼란을 겪기도 했다. 그의 영화가 이렇게 때로는 이해하기 힘들기도 하지만, 또 그것이 관객들에게 도전 의식을

불러일으켜서 반복 관람으로 이어진다. 사실 그런 'N차 관람'은 놀란 감독이 의도한 바이기도 하다.

이처럼 많은 대가 감독들은 영화 안에 일관된 소재나 미학적 특성이 발견되고 그것을 발견할 때 영화는 몇 배는 더 재미있어진다.

다섯 번째로, 사운드를 음미하기 위해서 헤드폰을 활용해서 영화를 감상하라고 말해주고 싶다. 걸작 영화들은 이미지뿐 아니라, 사운드 역시도 굉장히 훌륭하기 마련이다. 작은 소음까지도 감독의 의도에 따라서 들어가는 경우가 많기 때문에 너무 작은 스피커로 영화를 본다면 많은 것을 놓칠 수 있다. 가령, 알폰소 쿠아론 감독의 〈로마〉 같은 경우에는 프레임 바깥에서 들리는 소리까지 감독이 사운드 감독에게 디렉팅했다고 한다. 그 사운드는

영화의 정서를 느끼는 데 있어서 중요한 요소로 작용한다. 봉준호 감독 역시도 〈기생충〉에서 부잣집의 사운드와 가난한 집의 사운드가 기본적으로 다르게 디자인되어 있다. 부잣집은 넓은 공간감을 느끼게 하기 위해서 좀 더 울리는 경향이 있다.

영화음악 역시도 영화에 몰입하고 영화를 체험하는 데 있어서 중요한 요소이다. 흔히 영화음악을 영상의 보조 역할로 생각하는 경우가 많지만, 사실 음악은 영화의 심장과 같다. 장면에 새로운 의미를 부여하고, 리듬을 부여하기 때문이다. 헤드폰을 활용해서 영화를 감상한다면 영화음악을 더 깊게 즐길 수 있을 것이다.

이렇게 5가지 정도로 영화를 더 재미있게 보는 꿀팁을 공유했다. 종종 좋은 영화 한 편은 알을

깨고 나오는 경험처럼 우리의 세계관을 확장시켜 주고, 또 인생을 바꾸는 계기가 되곤 한다. 이 장에서 제시한 방법을 잘 적용한다면 당신의 인생을 바꿀 인생 영화를 더 많이 만날 수 있을 것이다.

작은숲이 추천하는 방구석 힐링 무비

월터의 상상은 현실이 된다, 2013 (벤 스틸러 감독/주연)
머니볼, 2011 (베넷 밀러 감독/브래드 피트 주연)
야구소녀, 2019 (최윤태 감독/이주영 주연)
그렇게 아버지가 된다, 2013 (고레에다 히로카즈 감독/후쿠야마 마사하루 주연)
그랜토리노, 2008 (클린트 이스트우드 감독/주연)
소공녀, 2017 (전고운 감독/이솜 주연)
어메이징 메리, 2017 (마크 웹 감독, 크리스 에반스 주연)
벌새, 2018 (김보라 감독, 박지후 주연)
기생충, 2019 (봉준호 감독/송강호 주연)
결혼 이야기, 2019 (노아 바움백 감독/스칼렛 요한슨 주연)

* 이 영화에 대한 리뷰는 유튜브채널 〈씨네썸TV〉에서 만나보실 수 있습니다.

| 나아가며, 작가의 말 |

코로나19가 우리를 주춤하게 만들었다. 우리에게 미래가 있는지 의문이 든다. 이런 상황에서 영화 〈인터스텔라〉의 포스터 문구를 인용하고 싶다.

"우리는 답을 찾을 것이다. 늘 그렇듯이."

언택트의 시대를 살아가는 모든 사람이 각자의 방식으로 삶에서 답을 찾아 나아갈 수 있기를 건

투를 빈다. 그리고 이 책이 현실에서 고군분투하는 이들에게, 특히 미디어교사를 준비하는 이들에게 조금의 도움이라도 되었으면 한다. 미디어 환경이 급변하는 시대에 지금의 상황을 지혜롭게 성찰하고, 어려움을 돌파해나갈 수 있는 지혜를 얻기를 바란다.

그리고 우리의 삶에 빛나는 순간이 다시 찾아오기를 기대한다.

_ 작은숲미디어교육 연구소
박명호 작가